세상에서
제일 간단한
미술놀이

- 그리기·만들기 -

세상에서
제일 간단한
미술놀이
- 그리기·만들기 -

초판 1쇄 발행	2022년 1월 10일
초판 1쇄 인쇄	2022년 1월 1일

저자	차민선
기획	김은경
편집	이지영
디자인	IndigoBlue

발행처	마음상자		
발행인	조경아		
주소	서울시 마포구 포은로2나길 31 벨라비스타 208호		
전화	02.324.2102	팩스	02.324.2103
등록번호	101-90-85278	등록일자	2008년 7월 10일
이메일	mindbox1@naver.com		
블로그	blog.naver.com/mindbox1		
ISBN	979-11-5635-176-4 (13650)		
값	16,000원		

ⓒ차민선 2022, printed in Korea

마음상자는 **랭귀지북스**의 임프린트입니다.

세상에서 제일 간단한 미술놀이

- 그리기·만들기 -

미술놀이를 하면서 즐거운 기억이 쌓이면
아이의 생각과 표현에 자신감이 생겨요!

아이들은 키가 크는 것처럼 생각과 마음도 함께 커집니다. 그럴수록 자신만의
방법으로 표현하고 싶은 욕구가 생기고, 부모와 또래들과 소통하고 싶어 합니다.
이런 시기에 그리기, 만들기 같은 미술놀이는 아이에게 자기 생각과 감정을
표현하는 방법을 터득하게 합니다.

특히, 보호자와 함께 하는 미술 활동은 상호작용을 통해 정서적 안정감을
느끼게 합니다. 그 속에서 무한한 상상력을 발휘하는 여유도 생깁니다.
이렇게 미술놀이는 아이가 모든 부분에서 성장 발달할 수 있도록 도와줍니다.

그럼 미술놀이를 어떻게 시작해야 할까요? 어렵게 생각하지 말고, 아이와 함께
낙서부터 시작해 보세요. 미술놀이는 결과에 얽매이지 않고, 자유롭게 생각하는
과정을 즐기는 것이 중요합니다. 이 책은 간단한 재료와 과정으로 언제든 쉽게
즐길 수 있는 미술놀이를 담고 있습니다. 책에 소개하는 놀이를 따라 하면서,
자유롭게 응용하는 것도 좋습니다.

미술놀이를 하면서 아이에게 즐거운 기억이 쌓이면, 생각과 표현 범위가 넓어져
자신감이 향상됩니다. 아이와 함께 일상 속에서 그 즐거움의 조각을 모아 보길
바랍니다.

저자 **차민선**

이 책의 활용법

아이와 함께 즐겁고 신나는 미술놀이를 해 볼까요?

책 순서대로 하지 않아도 됩니다. 아이가 원하는 것부터 해 보세요!

아이 작품이 결과물 사진과 달라도 괜찮습니다. 아이 작품을 칭찬하며 자신감을 심어 주세요.

● 차례에서 아이가 원하는 **미술놀이**를 골라 해당 페이지를 펼쳐 주세요.

● **결과물** 사진을 보면서, 어떤 미술놀이를 하게 될지 아이와 이야기 나눠 보세요.

● **진행 순서**대로 따라 하면 돼요. 아이가 다르게 하고 싶어 하면 그 의견을 따라 주세요.

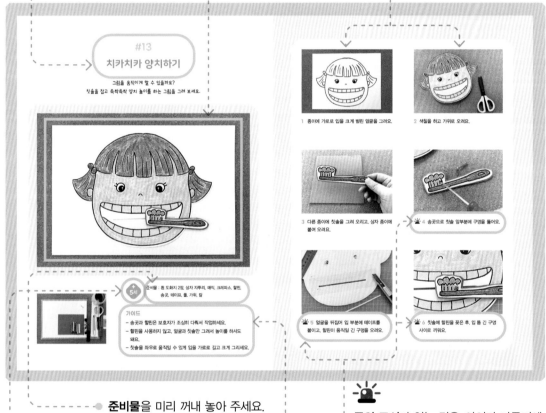

● **준비물**을 미리 꺼내 놓아 주세요. 연필, 종이, 가위, 풀 같은 기본 도구는 항상 준비해 두세요.

● **주의 표시**가 있는 경우, 아이가 다루기에 위험한 도구를 사용하므로 보호자가 작업할 것을 권장합니다.

● 작업하기에 적절한 **나이**를 표시했습니다. 표시 나이보다 어리면, 작업 방법을 단순화해 주세요. 예를 들어, 바탕 꾸미기를 생략하거나 1~2가지 색상만 사용하거나 작은 크기로 작업해 주세요.

● 작업 시작 전에 **가이드**를 읽고, 주의사항을 확인해 주세요.

PART 1
즐거운 그리기

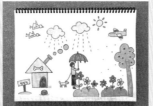

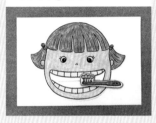

차례

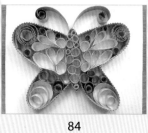

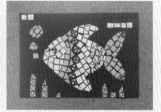

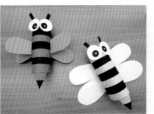
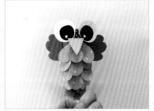

차례

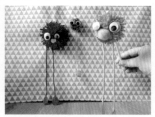
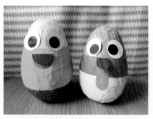
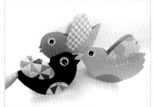
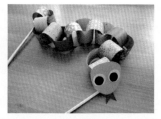
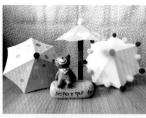

#51
바닷속 종이컵 문어

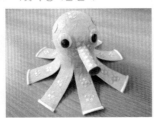

147

#52
삐약삐약 종이컵 병아리

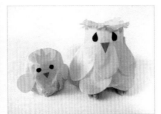

150

#53
우유팩 너구리

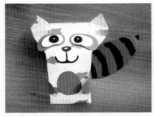

153

#54
클레이 정글짐

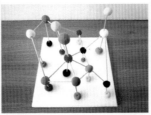

156

#55
짤랑짤랑 방울 탬버린

158

#56
빙글빙글 색깔놀이 팽이

160

#57
위아래 돌려보는 그림 상자

163

#58
찰칵찰칵 상자 카메라

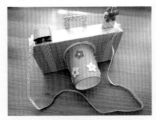

166

#59
동물 흉내 내기 주사위

168

#60
오르락내리락 요구르트병 로켓

170

차례

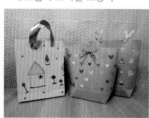
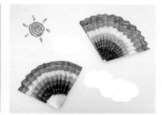
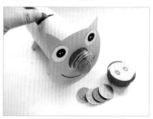
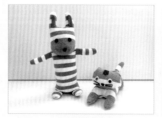

#71
자신감 쑥쑥! 나만의 왕관

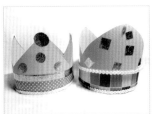

200

#72
칙칙폭폭 기차 정리함

202

#73
도장 꾹꾹! 고깔모자

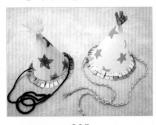

205

#74
칭찬 스티커 나무

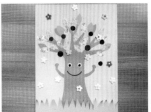

208

#75
자신감을 키우는 칭찬 훈장

210

#76
신나는 이벤트 상자

212

#77
우유팩 선물 상자

214

#78
케이크 모양 선물 상자

216

#79
입체 크리스마스 카드

218

#80
포근한 크리스마스 트리

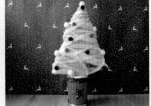

221

미술놀이 재료

아이와 함께하는 미술놀이 활동에 필요한 재료를 소개해 볼게요.
다양한 도구를 활용할 수 있으니 주변에서 아이와 함께 찾아보세요!

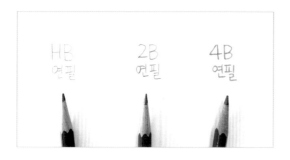

1 연필

연필은 아이 손힘에 따라 심을 골라 주세요.
B 옆 숫자가 높을수록 연필심이 부드럽고 진해요.
참고로 H는 숫자가 높을수록 딱딱하고 연해요.
보통 필기용은 HB, 미술용은 4B를 선택해요.
연필에 힘을 주고 꾹꾹 눌러서 쓰거나 손에 땀이 많은
아이라면 HB나 2B를 추천해요.

2 색연필

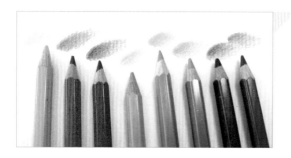

- 연필 색연필

연필처럼 깎아 쓰는 색연필이에요.
색상이 다양하고 연필처럼 세밀하게 표현할 수 있어요.
물에 적신 붓으로 비비면 수채화 효과가 나는
수채(수성) 색연필과 기름 성분이 있어 부드럽게
그려지는 유성 색연필이 있어요.

- 양파 색연필

종이띠를 양파처럼 벗겨서 쓰는 색연필이에요.
크레파스처럼 발색이 좋고 손에 묻지 않아
편하게 사용할 수 있어요.
하지만 아이가 종이띠를 불필요하게 벗겨내지 않도록
해 주세요.

- 돌돌이 색연필

색연필 뒷부분을 돌리면 심이 나오는 형태예요.
부드럽게 채색이 되어 손힘이 약한 아이가 사용하기
좋아요. 심을 많이 빼면 부러지므로, 필요한 만큼만
빼서 사용하도록 해 주세요.

3 수성 사인펜

굵기가 다양하고 사용감이 부드러워 아이들이 쉽게 사용할 수 있어요. 색이 선명하고 깔끔하지만, 물에 번지는 단점이 있어요. 하지만 그 번지는 효과를 이용해 개성 있는 표현을 할 수 있어요.

4 유성매직·네임펜

유성이라 물에 번지지 않아요. 플라스틱, 유리, 비닐, OHP 필름과 같은 매끈한 표면에 안정적으로 그림을 그릴 수 있어요. 매끈한 표면에 그려진 것은 휴지에 아세톤을 묻혀 문지르면 지워져요.

5 크레파스

크레파스는 드로잉과 채색용으로 좋아요. 하지만 세밀한 표현이 어려워요. 녹여서 다양한 표현을 하거나 색깔 양초 등을 만들 수 있어요.

6 파스넷

크레파스와 비슷하지만 훨씬 부드럽고 발색이 좋은 재료예요. 돌리면 심이 나오는 형태로 쉽게 부러지지 않고 보관도 편리해요. 물과 붓을 사용하여 수채화 느낌도 표현할 수 있어요.

7 파스텔

- 스틱형 파스텔

분필처럼 가루를 압착시킨 재료예요. 종이에 가루를 내거나 직접 비벼서 손이나 도구로 문질러서, 넓은 바탕이나 고운 질감을 표현할 수 있어요.

- 오일 파스텔

크레파스와 비슷하지만 색상이 훨씬 다양해요. 사용감이 부드러워 문지르거나 입체적인 느낌이 나게 채색할 수 있어요. 그래서 크레파스보다 개성 있고 다양한 그림을 그릴 수 있어요.

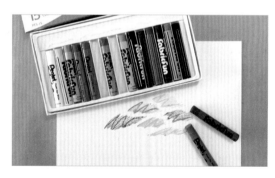

- 패브릭 전용 파스텔

천에 직접 그릴 수 있는 재료예요. 사용 방법은 오일 파스텔과 같지만, 그리고 나서 다림질 작업을 해야 그림이 지워지지 않고 고정돼요.

8 픽사티브 ☀️

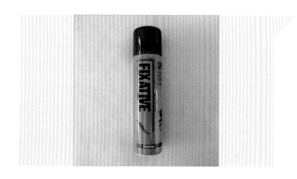

픽사티브(fixative)는 파스텔 그림을 마감할 때 사용하는 정착액으로, 가루 날림이나 번짐을 방지해요. 필수는 아니지만 파스텔 그림을 오래 보관하고 싶다면 뿌려야 해요. **반드시 보호자가 사용해야 해요.**

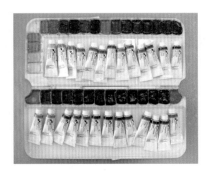

9 물감

- 수채화 물감, 팔레트

맑고 투명한 느낌으로 채색할 수 있는 재료예요.
흰색 물감이 아닌 물로 농도를 조절하여 색의 단계를
맞춰요. 팔레트에 짜서 2~3일 완전히 건조한 후
사용해요.

- 아크릴 물감

물을 적게 사용하거나 물 없이 사용하면 불투명하게
표현되는 물감이에요. 천, 나무, 보드, 플라스틱, 유리
등에 칠하고 건조시키면 지워지지 않아요. 건조 후,
스크래치나 충격에 벗겨질 수도 있어 주의해야 해요.
작업할 때 앞치마와 토시를 반드시 착용해요.

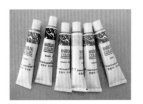

- 마블링 물감

기름 성분의 물감이에요. 물과 섞이지 않는 성질을
이용해 물 위에 떨어뜨려 나오는 모양을 종이에 찍는
활동에 사용하는 재료예요.

10 붓

수채화붓, 아크릴붓, 납작붓, 백붓, 세필 등
다양하게 있어요. 수채화붓은 모가 둥글게 모여
있고, 아크릴붓은 모가 더 탱탱해요. 작업에 따라
납작붓이나 세필을 사용해요. 넓은 면적은 백붓으로
채색하면 좋아요. 붓은 항상 깨끗이 세척해 끝을
모아서 보관해야 수명이 길어져요.

11 종이 팔레트·물통·수건

종이 팔레트는 특히 아크릴 물감을 짜서 쓰고 난 후
뜯어 버릴 수 있어 편리해요.
물통은 적당한 크기의 플라스틱 통을 활용해도 돼요.
수건은 물감을 사용할 때 붓의 물 농도 조절과 물기
제거를 위해 필요해요.

12 종이

- 켄트지, 크라프트지

켄트지는 흔히 사용하는 도화지를 말해요.
스케치북도 좋지만 낱장으로 자유롭게 작업해도
좋아요.
크라프트지는 베이지색 종이로, 흰색 도화지에 대한
아이의 부담을 덜어 쉽게 그림을 그리도록 유도할 수
있어요.

- 보드류

보드류는 입체적인 만들기를 할 때 사용해요.
골판지나 하드보드지, 스티로폼 재질로 된 우드락,
우드락 위에 종이가 씌워진 폼 보드가 있어요.
두께는 다양하며 가위로 재단이 어려워서 큰 칼이나
전용 커터기를 사용해요.

- 색종이

색종이는 단면, 양면, 파스텔 색, 다양한 패턴 색종이가
있어요. 만들기를 할 때 단색과 패턴 색종이를 함께
활용하면 표현 범위가 넓어져요. 특수한 펄 색종이,
금·은 양면 색종이, 색한지(운용지), 골판지도 있어요.

- 색지

색상, 두께, 크기가 다양해서 미술놀이 방법에 따라
정하면 돼요. 종이를 다룰 때 모서리에 손이 베일 수
있으니 조심해야 해요.

- 포장지

포장지는 큰 면적을 덮어 붙이는 작업을 할 때
사용하면 좋아요. 단색이나 패턴이 들어간 종이
포장지도 있고, 패브릭 스티커로 되어 붙이기 편리한
포장지도 있어요.

13 풀

딱풀, 물풀은 종이를 접착하기에 적합해요.
목공풀은 종이, 천, 나무, 점토 등에 모두 잘 붙는
강력한 접착력을 갖고 있어요.

14 글루건 🚨

풀로 붙이기 힘든 입체 작업에 사용해요. 전기로 열을
발생시켜 글루 스틱을 녹여 사용하기 때문에 손을 델
수 있어요. **작업 시 보호자가 사용해야 해요.**

15 테이프류

셀로판테이프, 양면테이프, 마스킹 테이프, 꽃 테이프,
은박 테이프 등이 있어요. 종류가 많으니 작업에 따라
골라서 사용해요.
마스킹 테이프는 종이라 손으로도 잘라 쓸 수 있어요.

16 가위·칼·쇠자·커팅 매트·송곳·펀치 🚨

문구 가위, 공예용 가위, 큰 가위, 지그재그로 잘리는
핑킹가위를 용도에 따라 선택해요.
대상의 크기와 두께에 따라 작은 칼이나 큰 칼을
선택하며, 커팅 매트를 깔고 쇠자를 이용하면 안전하고
편하게 칼질할 수 있어요.
구멍을 낼 때는 송곳이나 펀치를 사용해요.
**커팅 도구는 다칠 위험이 있으니 보호자가 사용할 것을
권장합니다.** 아이 손과 보호자에게 맞는 것을 각각
따로 준비해요.

17 꾸미기 재료

컬러 단추, 구슬, 반짝이 스티커, 스팽글 등 포인트가
될 반짝이는 소재가 좋아요. 기능을 더하는 벨크로
테이프(찍찍이), 자석, 방울 등도 있어요.

18 무빙 아이·눈 스티커

다양하고 간편하게 눈을 표현할 수 있어요.
무빙 아이는 눈동자가 움직여 생동감 있는 눈을
나타낼 수 있어요.

19 반짝이풀·색모래

반짝이풀은 물풀과 반짝이 가루가 섞인 튜브형으로,
짜서 쓸 수 있어 편해요.
색모래는 목공풀을 발라 솔솔 뿌리면 돼요.

20 뽕뽕이(폼폼이)

솜뭉치처럼 생겼고 소, 중, 대 크기와 다양한 색이
있어요.

21 아트콘

옥수수 전분 재질로 뻥튀기 모양이에요. 물을 이용해
서로 붙일 수 있고, 이쑤시개나 꼬치로 서로 연결하여
조형물을 만들 수도 있어요.

22 스티로폼·스펀지 재질

스티로폼 재질 도구로 수수깡과 우드락 볼(스티로폼 볼)이
있어요. 이쑤시개로 연결해서 입체적인 모양을 만들기에
좋아요.
스펀지는 롤러 또는 붓 형태로 있어, 채색할 때
활동적으로 사용할 수 있는 도구예요. 다양한 크기와
두께가 있어요.

23 점토류

찰흙, 종이반죽, 지점토, 클레이, 천사 점토 등이
있어요. 찰흙, 종이반죽, 지점토는 물을 섞어가며
조형을 할 수 있고, 클레이는 손에 묻지 않아 좋아요.
천사 점토는 물감을 섞어서 반죽하여 다양한 색상의
점토를 만들 수 있어요.

24 나무 재료

이쑤시개, 꼬치, 나무젓가락, 아이스크림 막대,
나무집게 등 주변에서 쉽게 찾을 수 있어요.

25 끈류

- 끈·실·리본
만들기에서 연결, 꾸미기 용도로 사용해요.

- 철사류 🚨
빵끈(빵철사), 모루, 꽃 철사, 공예용 와이어 철사 등이
있어요. 부드럽게 휘어지고 가위로도 자를 수 있어요.
가위로 자르고 난 단면에 손이 찔리지 않도록 주의해요.

26 할핀 🚨

종이를 뚫고 고정하거나 움직이게 할 때 사용해요.
핀 높이에 간격을 주어 구부리면 연결 부위를 부드럽게
움직일 수 있어, 관절 인형을 만들 때 유용해요.
손을 다칠 수 있으니 보호자가 사용할 것을 권장해요.

27 젯소·바니쉬

젯소는 입체 작품의 초벌 채색에 사용해요. 플라스틱,
나무, 유리 등에 도화지처럼 하얗게 칠해 주면 물감
발색이 좋아져요. 바니쉬는 완성 작품을 코팅하는
역할을 해요. 광택을 내고 작품 오염을 방지해요.

PART 1
즐거운 그리기

#1

손가락 꾹꾹! 핑거 페인팅

손끝에 물감을 찍어 그림을 그려 볼까요?
도화지에 찍힌 손가락 도장 모양을 보고 연상되는 것들도 그려 보세요.

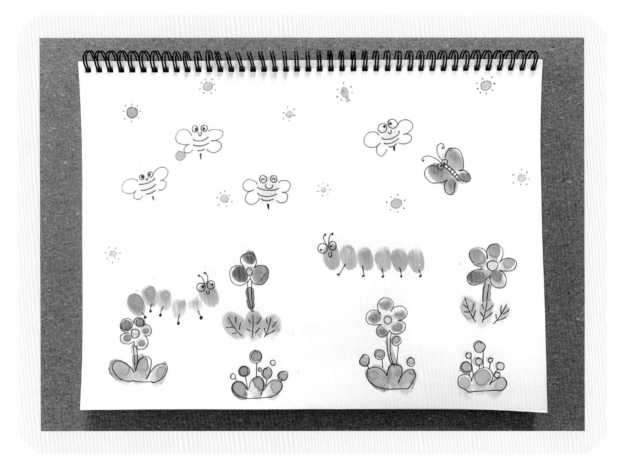

 5세 준비물 : 도화지, 사인펜, 색연필, 물감, 팔레트, 물티슈

가이드

– 도화지에 손가락 여러 개를 동시에 또는 손바닥 전체를 찍어
 보세요.
– 자유롭게 찍힌 손가락 도장 모양을 보며 무엇을 그릴지 연상해
 보세요.

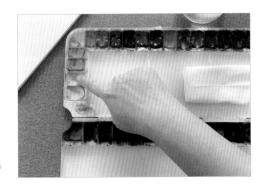

1 손끝에 물을 적시고 물감을 묻혀요.

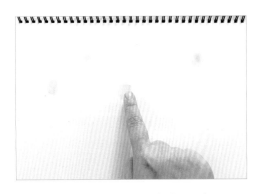

2 물감 묻은 손끝을 도화지에 자유롭게 꾹꾹
찍어요.
Tip 손끝에 묻은 물감은 물티슈로 닦아 주세요.

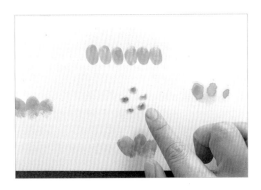

3 그리고 싶은 모양을 생각하며 손끝이나
손가락에 물감을 묻혀 도화지에 찍어요.

4 여러 색으로 여기저기 꾹꾹 찍어서 도화지를
채워요.

5 찍힌 모양을 보고 연상되는 것을 사인펜으로
그려요.

6 전체 그림 완성!

면봉 톡톡! 손바닥 나무

도구에 물감을 찍어 그 형태를 활용하면, 어떤 그림이 나타날까요?
면봉을 여러 개 묶어서 물감을 묻혀, 알록달록 색깔 나무를 그려 보세요.

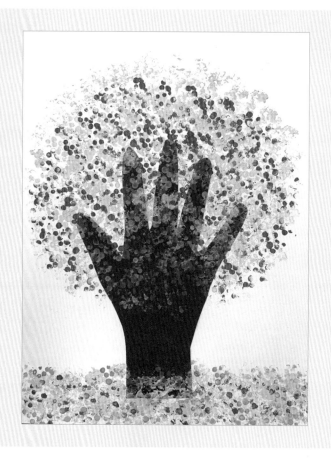

 +5세 준비물 : 흰 도화지, 색지, 면봉, 테이프 또는 고무줄, 물감,
팔레트, 색연필, 가위, 풀

가이드

– 면봉 대신 과일, 채소, 뚜껑 등도 활용해 보세요.
– 찍기 재료에 따라 물감을 조절해서 묻혀 찍은 모양이 잘 보이게
 해 주세요.

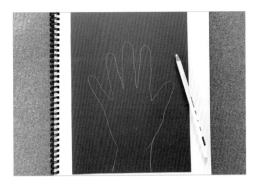

1 색지에 손바닥을 대고 색연필로 따라 그려요.

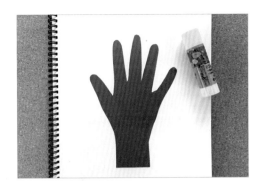

2 손바닥 모양을 가위로 오리고, 흰 도화지에 붙여요.

3 면봉을 뭉쳐서 테이프로 묶어요.
　Tip 테이프 대신 고무줄로 묶어 주셔도 돼요.

4 면봉 뭉치에 물감을 묻혀요.

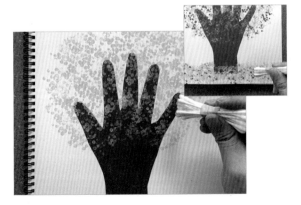

5 도화지에 면봉 뭉치로 여러 색을 번갈아 가며 찍어, 나뭇잎과 잔디를 표현해요.

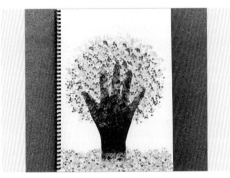

6 나무 그림 완성!

#3

상상 속 색종이 몬스터

상상 속 나만의 몬스터는 어떻게 생겼을까요?
쉽고 간단하게 색종이를 오려서 몬스터를 만들어 보세요.

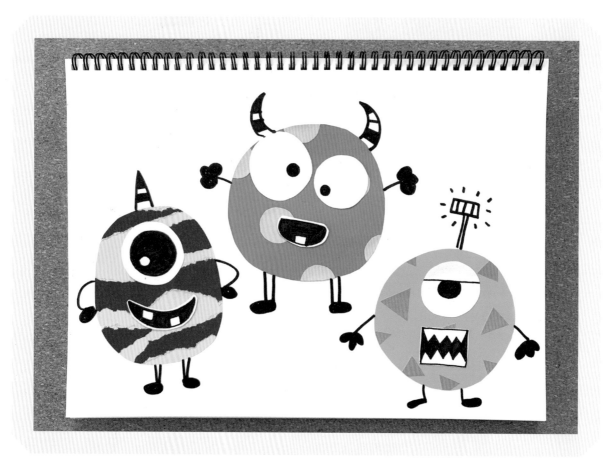

 5세 준비물 : 도화지, 색종이, 검정 사인펜, 연필, 가위, 풀

가이드

– 아이가 가위 쓰기를 어려워하면 색종이를 찢어서 사용하세요.
– 여러 가지 색종이를 이용해 알록달록한 패턴으로 몬스터를
 표현하세요.

28

1 접은 색종이에 동그라미를 그리고 오려서 여러 개 만든 후, 다른 색종이에 자유롭게 붙여요.

2 다른 색종이는 찢어서 붙여요.

3 색종이를 뒤집어 동그라미를 그려요.

4 동그라미 모양으로 오린 후, 흰 도화지에 붙여요.

5 눈과 입을 그리고 오려서 동그라미에 붙여요.

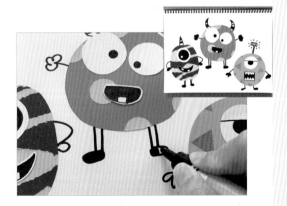

6 검정 사인펜으로 팔과 다리를 그리면, 몬스터 그림 완성!

간식 냠냠! 맛있는 그림 접시

좋아하는 간식을 접시에 재미있게 담아 볼까요?
여러 가지 간식으로 접시에 그림을 그리듯이 꾸며 보세요.

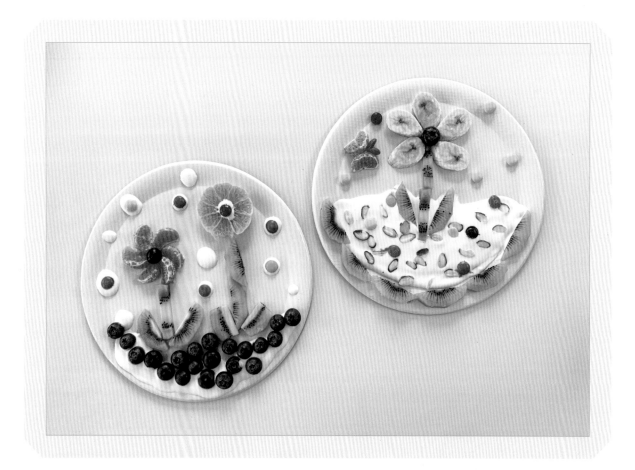

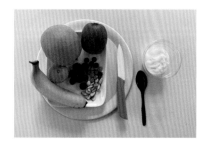

 5세 준비물 : 각종 과일, 견과류, 초코볼, 요거트, 접시, 과도, 숟가락

가이드

– 평소에 즐겨 먹지 않은 건강 간식도 활용해 보세요.
– 과일은 잘라서 단면을 관찰하며, 원하는 모양을 표현하세요.

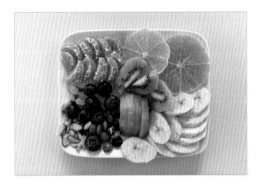

☀ 1 과일을 다양한 모양으로 잘라서 준비해요.

 Tip 보호자가 미리 준비해 주셔도 돼요.

2 접시의 반 정도 요거트를 발라요.

3 요거트에 견과류를 자유롭게 뿌려요.

4 과일의 색깔과 모양을 이용해, 꽃과 나비를
 만들어요.

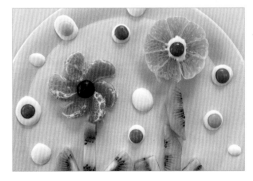

5 요거트를 조금씩 떨어 뜨려 장식해도 좋아요.

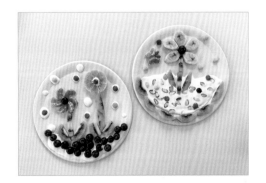

6 맛있는 간식 그림 완성!

눈 감고 그리는 알록달록 퍼즐

눈을 감고 그림을 그리면 어떤 모양이 나올까요?
자유롭고 신나게 낙서하듯이 손을 움직여 그림을 그려 보세요.

 5세 준비물 : 흰 도화지, 매직, 채색 도구(사인펜, 크레파스), 가위, 풀

가이드

- 아이의 눈을 가리면 친밀감과 흥미를 높일 수 있어요.
- 낙서도 그림이 될 수 있다는 인식을 심어 주세요.

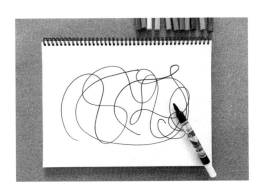

1 눈을 감고 도화지에 매직으로 자유롭게
그려요.

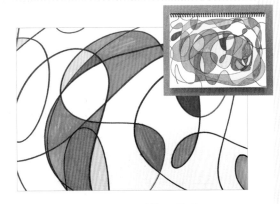

2 선들이 겹쳐져 나온 모양을 색칠해요.
칸칸이 알록달록 색을 채워요.

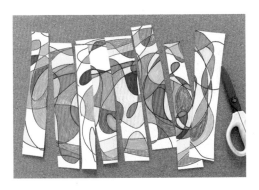

3 색칠이 끝나면, 종이를 길게 잘라요.

4 길게 자른 종이를 다양한 크기와 모양으로
더 잘라요.

5 조각을 퍼즐 맞추듯이 활용해서 그림을
만들어요.

6 조각으로 만든 그림 완성!

자유롭게 점 잇기

종이 위에 점을 찍고, 그 점들을 이어 보세요.
점과 점을 연결하면서 어떤 그림이 나올지 상상해 보세요.

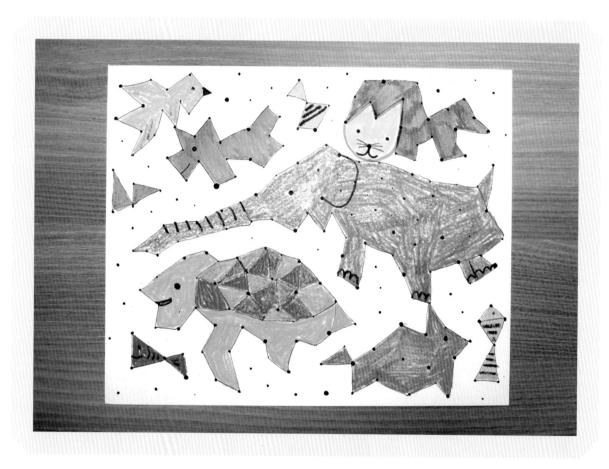

 5세 준비물 : 도화지, 사인펜, 색연필

가이드

– 점들을 직선이나 곡선으로 연결하세요.
– 아이가 반듯한 선으로 그리고 싶어 하면, 자를 사용하세요.

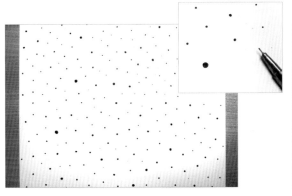

1 도화지에 간격이나 위치, 크기 상관없이
 자유롭게 점을 찍어요.

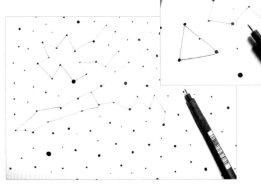

2 점들을 연결해서 모양을 그려요.
 Tip 모양 연상을 어려워하면, 삼각형 같은 기초
 도형부터 그려 보세요.

3 밑그림 완성!

4 채색을 해요. 채색을 다 하면, 남아 있는 다른
 점을 연결해서 숨은 모양을 찾아보세요.

5 그림에서 강아지 꼬리와 코끼리 등 사이에
 고양이 얼굴이 보여, 수염과 입을 그렸어요.

6 전체 그림 완성!
 바탕은 칠하지 않아도 돼요.

그림 이어 그리기

아이와 보호자가 번갈아 그림을 이어 그려 볼까요?
이야기를 함께 주고받으면서 아이와 즐거운 미술 시간을 보낼 수 있어요.

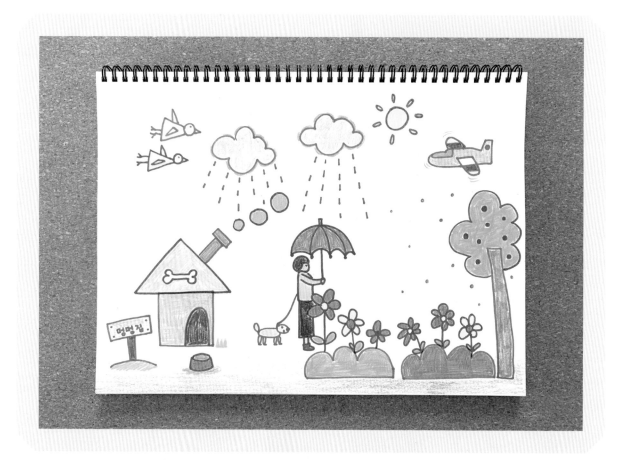

5세+ 준비물 : 도화지, 사인펜, 색연필

가이드

– 형태를 그리기보다는 이야기를 주고받으면서, 놀이를 즐겨
 보세요.
– 선이나 도형으로만 이어 그려도 충분히 재미있어요.

1 서로 각자의 사인펜 색깔과 그리기 순서를 정해요. 예를 들어, 첫 번째 사람이 파란색 펜으로 네모를 그려요.

2 두 번째 사람이 주황색 펜으로 네모 위에 세모를 그려, 집 모양을 완성해요.

3 어떤 그림을 그릴지 계속 대화하며 순서대로 그려요.

4 비를 그리면, 다음 사람이 우산 쓴 사람을 그려요.

5 우산 쓴 사람 뒤에 따라오는 강아지를 그려요.

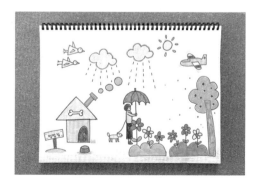

6 채색까지 하면, 그림 전체 완성!

태블릿 그림 패드

손으로 그렸다 지웠다 할 수 있는 나만의 그림 패드를 만들어 보세요.

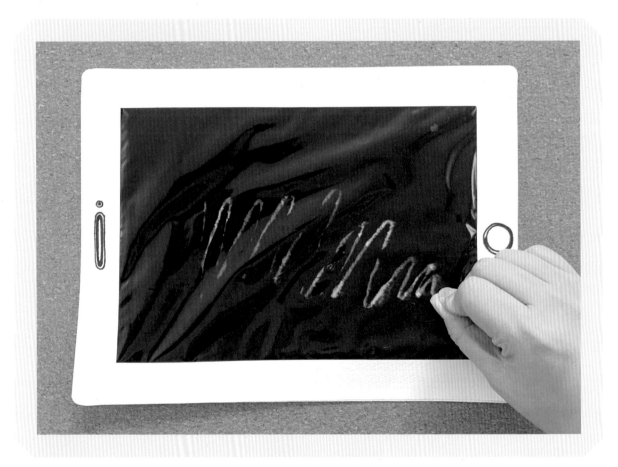

 준비물 : 흰 도화지 2장, 지퍼백, 유성매직 또는 크레파스,
검은색 아크릴 물감, 양면테이프, 칼, 가위, 연필, 자

가이드

– 지퍼백에 물감과 물을 넣을 때, 얇게 펴지는 정도만 넣어 주세요.
– 지퍼백에서 물감이 새지 않도록 주의하세요.
– 밀봉한 지퍼백 위에 그림을 그릴 때 터지거나 찢어지지 않도록
 조심해 주세요.

1 지퍼백보다 조금 크게 자른 도화지를 2장
준비해요.

2 도화지 1장에 알록달록 자유롭게 채색을 해요.

3 지퍼백 안에 검은색 아크릴 물감과 물을 넣고,
얇게 살살 펴서 밀봉해요.

4 채색한 종이 테두리에 양면테이프를 붙이고
지퍼백을 붙여요.

5 다른 도화지의 가운데를 오려 내,
테두리를 만들어요.
Tip 지퍼백 크기보다 작게 그려서 오려 내세요.

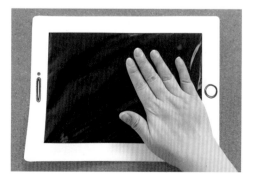

6 지퍼백 위에 테두리 종이를 붙여요. 손가락으로
그림을 그리고, 손바닥으로 문지르면 지워져요.

마주 보는 실 데칼코마니

종이를 반으로 나눠, 한쪽에 물감을 짠 후 접어서 좌우 대칭하는 그림을 그려 보세요.
여기에 실을 이용하면 화려하고 신비한 그림을 그릴 수 있어요.

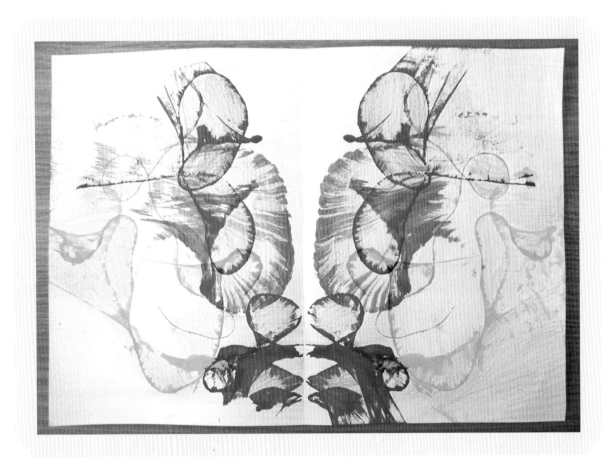

 5세 준비물 : 도화지, 물감, 붓, 팔레트, 굵은 실, 가는 실

가이드

– 처음 종이 위에 실을 놓을 때, 보호자가 아이 팔을 잡고 함께
 놓아 주세요.
– 한 손으로 실을 잡고 다른 한 손으로 종이를 누르며, 실을 당겨
 주세요.

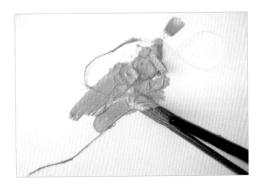

1 팔레트에 물감을 짜고, 붓으로 실에 물감이 골고루 스며들게 칠해요.

2 도화지를 반으로 접었다가 펼친 후, 한쪽에 물감 묻힌 실을 올려요.

3 실 한쪽 끝을 종이 밖으로 조금 빼내요. 도화지를 다시 반으로 덮고, 비비거나 두드려요.

4 한 손으로 종이를 누르면서 실을 종이 밖으로 잡아당긴 후, 종이를 펼쳐요.

5 다른 색으로 실을 물들여서, 같은 방법으로 빈 공간을 채워요.

6 알록달록한 색을 사용하면 모양이 잘 보여요.

7 종류가 다른 실로도 그려 보세요.

8 여러 방향으로 종이에서 실을 빼내요.

9 종이를 펼치면, 데칼코마니 그림 완성!
어떤 모양이 연상되는지 이야기 나눠요.

10 바탕을 칠해도 좋아요.

Tip 잘 말려서, 실로 그려진 모양을 따라 오려
보세요!

반짝반짝 실 그림 액자

쿠킹 호일과 실을 활용해서 반짝이는 그림 액자를 만들어 보세요.
그림을 완성하면, 빛이 있는 곳에서 어떻게 반짝이는지 감상해 보세요.

 5세 준비물 : 쿠킹 호일, 상자 종이, 털실, 유성매직, 연필, 목공풀

가이드

– 상자 종이가 없으면, 스케치북에 쿠킹 호일을 붙여서 그림을
 그려 보세요.
– 완성하면 빛이 있는 곳에서 그림을 움직여 보세요.

1 상자 종이를 원하는 크기로 잘라 밑그림을
그려요.

2 그림 모양을 따라 목공풀을 발라요.

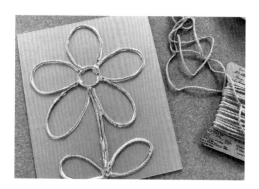

3 풀 바른 모양을 따라 털실을 붙여요.

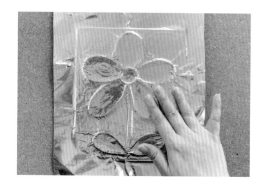

4 종이에 다시 풀칠을 하고 쿠킹 호일을 덮어
손가락으로 살살 눌러요.

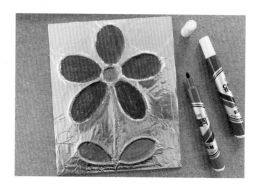

5 유성매직으로 그림을 색칠해요.

6 자른 상자 종이에 목공풀을 발라요.

7 털실을 감아요.

8 쿠킹 호일을 덮고 손끝으로 누르며 붙여요.

9 색을 칠하면, 반짝이는 실 그림 완성!

#11
글자 연상 그림

글자를 보고 그 모양을 관찰하면서 연상되는 그림을 그려 보세요.

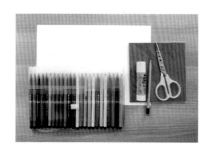

+5세 준비물 : 도화지, 연필, 채색 도구, 가위, 색종이, 풀

가이드

– 한글이나 영어 놀이책을 펼쳐 놓고 글자를 골라 보세요.
– 글자를 색종이로 직접 만들기 힘들어 하면, 글자를 종이에 직접
 쓰거나 출력해서 오리고 붙여 보세요.

1 한글 자음과 알파벳을 보며, 연상되는 모양을
아이와 이야기 나눠요.

2 글자를 먼저 쓰고 연상되는 그림을
스케치해요.

3 스케치가 끝나면, 다른 도화지에 색종이 띠로
글자 모양을 붙여요.

4 색종이 글자에 연상했던 그림을 그려요.

5 생각을 확장하여, 배경까지 그려요.

6 그림 완성!

#12

요기조기 움직이는 주인공 그림

그림으로 그린 주인공이 움직이면, 평평한 도화지에 생동감을 줄 수 있어요.
그럼 이야기 속 움직이는 주인공을 아이와 함께 그려 보세요.

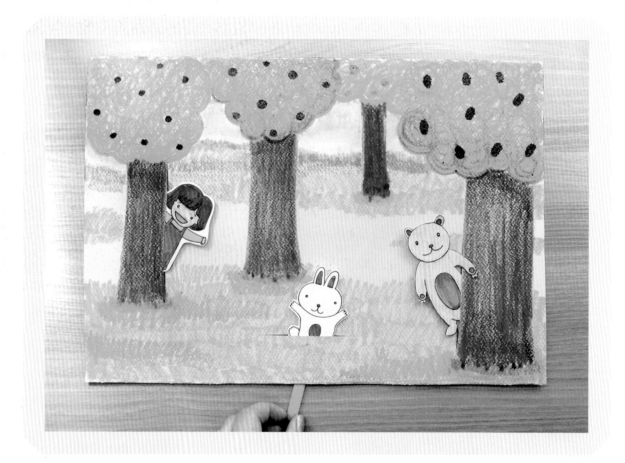

+5세 준비물 : 색지, 흰 도화지 조각, 아이스크림 막대, 연필,
채색 도구(크레파스, 파스넷), 가위, 셀로판테이프, 칼

가이드

– 주인공을 먼저 정하고 배경을 아이와 이야기해 보세요.
– 아이가 숲속, 바닷속, 하늘, 우주 등 다양한 주제를 상상하도록
해 주세요.

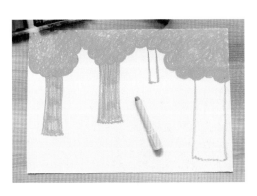

1 색지에 이야기 배경을 그려요.

2 크레파스나 파스넷 등으로 배경을 색칠해요.

3 도화지 조각에 주인공을 그려요.

4 주인공 모양을 따라 자르는 선을 그려서
오려요.

5 오려 낸 주인공 그림 뒷면에 아이스크림
막대를 붙여요.

6 주인공이 등장할 위치에 칼집을 내고,
그 사이로 아이스크림 막대를 끼워서,
주인공들을 움직여 보세요.

#13

치카치카 양치하기

그림을 움직이게 할 수 있을까요?
칫솔을 잡고 쓱싹쓱싹 양치 놀이를 하는 그림을 그려 보세요.

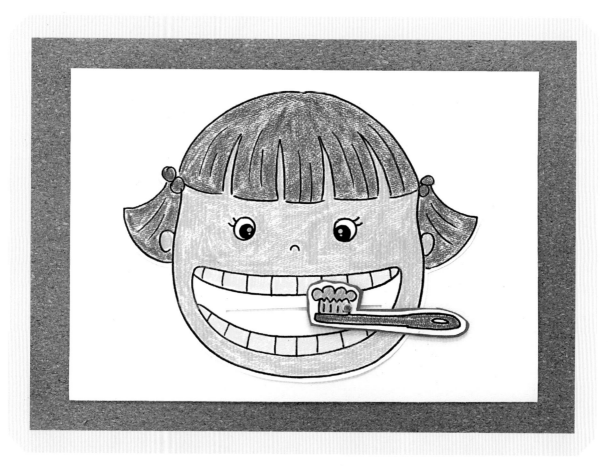

 5세
준비물 : 흰 도화지 2장, 상자 자투리, 매직, 크레파스, 할핀,
송곳, 테이프, 풀, 가위, 칼

가이드

– 송곳과 할핀은 보호자가 조심히 다뤄서 작업하세요.
– 할핀을 사용하지 않고, 얼굴과 칫솔만 그려서 놀이를 하셔도
 돼요.
– 칫솔을 좌우로 움직일 수 있게 입을 가로로 길고 크게 그리세요.

1 종이에 가로로 입을 크게 벌린 얼굴을 그려요.

2 색칠을 하고 가위로 오려요.

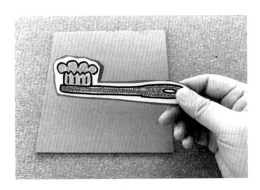

3 다른 종이에 칫솔을 그려 오리고, 상자 종이에
붙여 오려요.

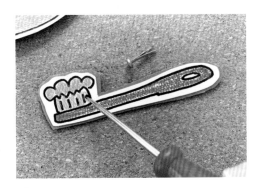

4 송곳으로 칫솔 앞부분에 구멍을 뚫어요.

5 얼굴을 뒤집어 입 부분에 테이프를
붙이고, 할핀이 움직일 긴 구멍을 오려요.

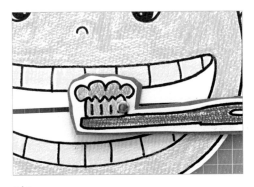

6 칫솔에 할핀을 꽂은 후, 입 틈 긴 구멍
사이로 끼워요.

 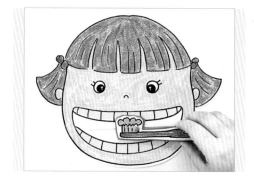

7 칫솔이 빠지지 않도록 얼굴을 뒤집어서
 할핀을 벌려요.

 Tip 칫솔이 살 움직이려면 할핀에 여유를 두고
 꺾어 주세요.

8 얼굴 그림을 보면서, 칫솔을 잡고 좌우로
 움직여요.

#14
방향에 따라 달라지는 그림

보는 방향에 따라 다른 그림이 보인다면 신기하겠죠?
그림이 이동 가능하거나 몸을 움직이며 보는 쉬프팅(shifting) 기법을 소개할게요.

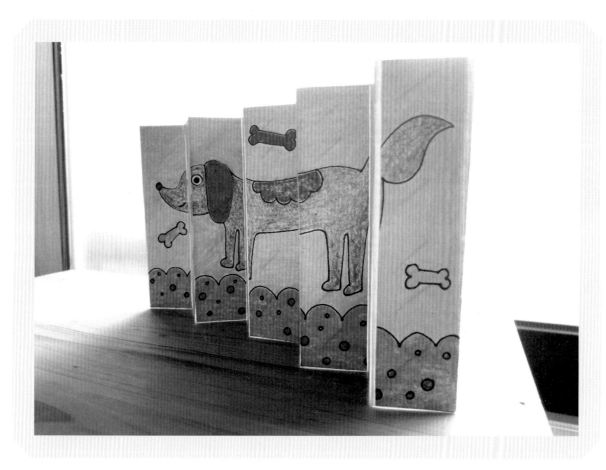

 5세 준비물 : 12×27cm 도화지 2장, 연필, 채색 도구, 자, 가위, 풀

가이드

– 그림을 2장 그려야 해서, 아이와 보호자가 한 장씩 그려 보세요.

– 그림은 단순하고 큰 모양으로 그려서, 바탕까지 색칠해 보세요.

– 잡지 속 이미지나 그림을 프린트하여 활용해 보세요.

1 종이 2장에 3cm 간격으로 선을 그어요.

2 종이 1장만 4칸, 5칸 이렇게 둘로 나눠
 잘라요.

3 선이 없는 쪽으로 종이를 뒤집어, 각각 다른
 그림을 그리고 색칠해요.
 Tip 단순하고 큼직하게 그려 보세요.

4 그림 뒷면에 그어 놓은 선에 맞춰, 한 칸씩
 잘라요.

5 자른 2장 그림을 서로 섞어서, 퍼즐처럼 맞춰
 볼 수 있어요.

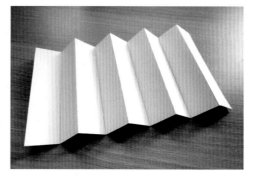

6 다른 종이 1장은 선 간격에 맞춰 계단 접기를
 해요.

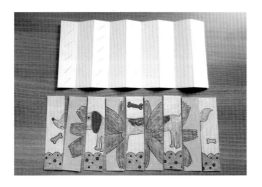

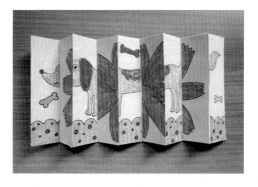

7 계단 접기 한 종이의 1, 3, 5, 7, 9칸에 빗금을
 쳐요. 빗금 친 부분의 하단에 5칸 그림을,
 안 친 부분에는 4칸 그림을 나열해요.

8 나열된 순서대로 붙이면, 그림 완성!

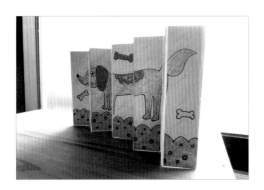

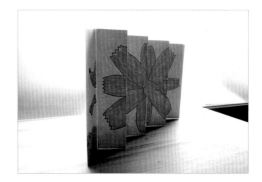

9 접은 선을 직각으로 해서 그림을 세워요.
 사선 방향에서 그림을 감상해요.

10 몸을 움직여 반대쪽에서 보면, 다른 그림이
 보여요!

#15

올록볼록 입체 그림

병뚜껑, 단추, 머리핀, 리본 등을 모아 두었다가 미술놀이에 활용하세요.
다양한 재료로 입체적인 그림을 그릴 수 있어요.

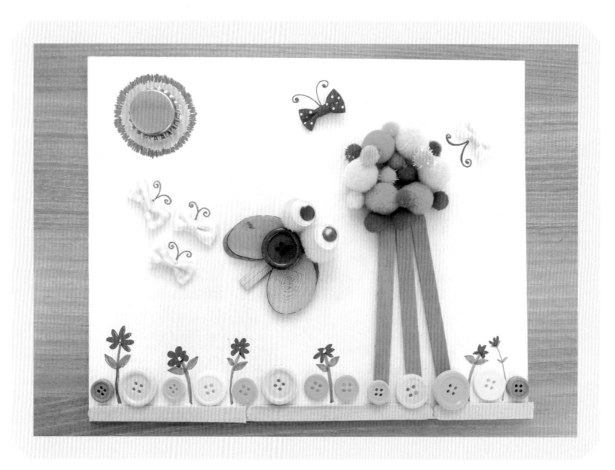

+5세

준비물 : 하드보드지 또는 도화지, 단추, 뽕뽕이, 끈, 리본,
무빙 아이, 병뚜껑, 아이스크림 막대, 나무 조각,
목공풀, 글루건, 네임펜 또는 사인펜

가이드

– 종이류, 끈류, 나무 등은 목공풀로 붙이세요.

– 플라스틱이나 솜 같은 재료는 글루건으로 붙이세요.

– 글루건은 가열해서 쓰는 도구라 위험하니, 보호자가 작업해 주세요.

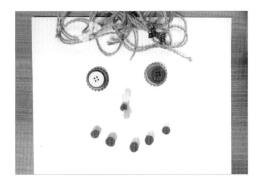

1 준비한 재료를 종이 위에 놓아요.

2 재료와 위치를 바꿔가며, 곤충이나 꽃 같은
　다양한 모양을 만들어요.

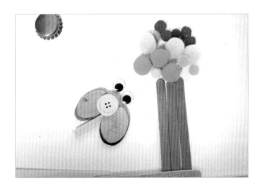

3 아이가 나무를 만들면, 보호자는 그 옆에
　곤충을 만들어요.

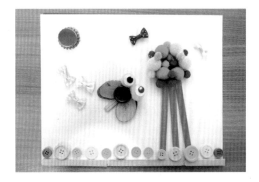

4 소품을 활용해 배경도 꾸며요.

5 목공풀과 글루건으로 재료를 붙이고,
　그림 대상에 따라 펜으로 그려서 마무리해요.

지퍼백 수중 탐험

어둡고 깊은 바닷속에서 물고기가 보였다 안 보였다 하는 그림을 그려 보세요.

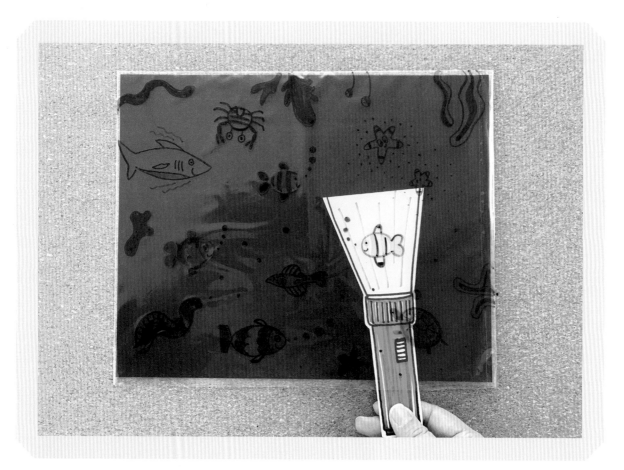

+ 5세 준비물 : 지퍼백, 흰 도화지, 검정 색지, 유성매직, 가위, 셀로판테이프

가이드

- 종이로 만든 플래시를 움직일 때마다 다른 그림을 볼 수 있어요.
- 동굴, 밤하늘, 불 꺼진 방 같은 어두운 장소를 그림 배경으로 해 보세요.

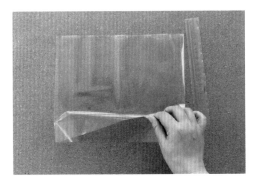

1 지퍼백 한쪽 옆을 잘라요. 지퍼 부분도 잘라서
 테이프로 막아요.

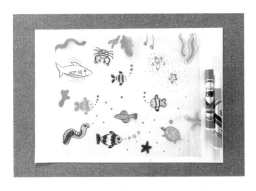

2 흰 도화지에 지퍼백을 올리고, 지퍼백에
 매직으로 바닷속 풍경을 그려요.

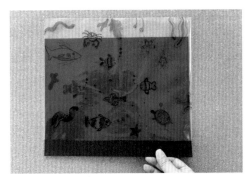

3 검정 색지를 지퍼백 크기에 맞게 잘라
 그 안에 넣어요.

4 빛이 켜진 플래시 모양을 흰 종이에 그려서
 오려요. 이때 빛 부분은 흰 종이로 그대로
 두고 색칠하지 않아요.

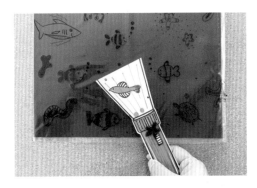

5 지퍼백 비닐 안 검정 색지 위로 플래시를 넣어
 손으로 잡고 움직여요.

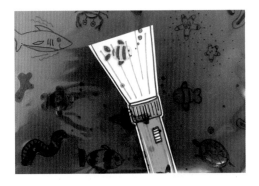

6 바다를 탐험하듯 재미있게 그림을 볼 수
 있어요.

오락가락 변하는 날씨 필름 그림

OHP 필름으로 시간, 공간, 날씨, 표정 등이 변하는 그림을 그려 보세요.

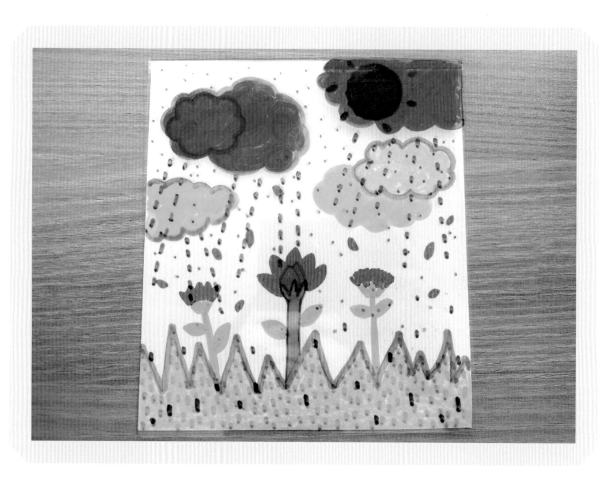

+ 6세

준비물 : OHP 필름, 종이, 연필, 유성매직 또는 네임펜, 가위, 셀로판테이프

가이드

- OHP 필름은 보통 A4 크기로, 종이는 이보다 작게 준비하세요.
- 필름에 유성매직이나 네임펜을 사용할 때 손에 힘을 빼고 부드럽게 사용하세요.
- 낮과 밤, 맑은 날과 비 오는 날처럼 대비되는 배경으로 그리세요.

1 종이에 배경 밑그림을 그려요.

2 바탕을 제외하고 밑그림에 채색을 해요.

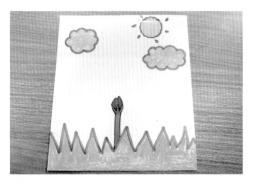

3 OHP 필름을 종이 크기로 자르고, 넘길 수 있게 종이 한쪽만 테이프로 붙여요.

4 OHP 필름 위에 유성매직으로 바꿀 부분을 그려요. 예를 들어, 꽃봉오리에서 활짝 핀 꽃으로 바꿨어요.

5 구름과 꽃잎을 더 그리고, OHP 필름을 한 장 더 붙여서 비 오는 장면을 그렸어요.

6 모든 그림이 완성되면, 책을 펼쳐 보듯이 OHP 필름을 넘기면서 감상해요.

촉촉한 휴지 꽃

휴지는 입체감을 줄 수 있는 그리기 재료입니다.
물감이 스며드는 것을 관찰하면서, 휴지 꽃을 그려 보세요.

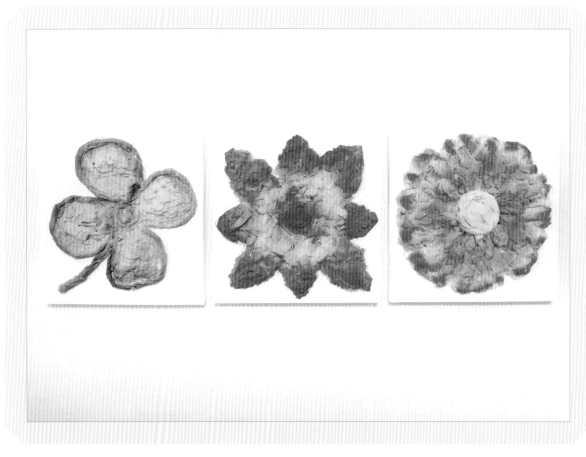

 +6세 준비물 : 휴지, 폼 보드(박스 골판지, 하드보드지), 연필,
목공풀 또는 물풀, 이쑤시개, 수채화 물감, 팔레트, 붓

가이드

– 도화지에 목공풀을 바르면 건조하면서 종이가 심하게 울기 때문에,
 딱딱한 보드류를 준비하세요.
– 구름, 바위, 동물 등 휴지로 표현할 만한 다른 것도 생각해 보세요.

1 폼 보드 조각에 밑그림을 그려요.
 Tip 폼 보드에 연필로 그리면 구멍이 생길 수
 있어요. 손에 힘을 빼고 살살 그리세요.

2 휴지를 꽈배기처럼 꼬아요.

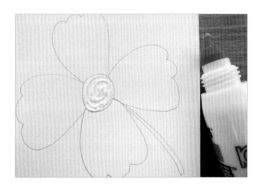

3 밑그림에 목공풀을 조금씩 얇게 펴 발라요.

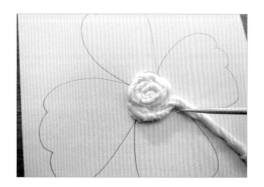

4 이쑤시개를 사용하여 휴지를 그림에 붙여요.

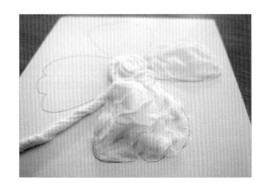

5 꽃잎은 휴지를 살살 올려서 붙여요.

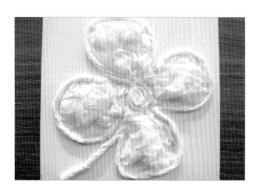

6 밑그림 선은 꽈배기처럼 꼰 휴지를 붙여
 안 보이게 해요.

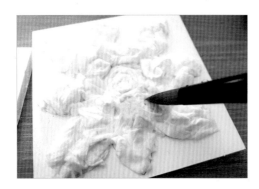

7 물감 묻힌 붓을 휴지에 살짝 대면 스며들어요.

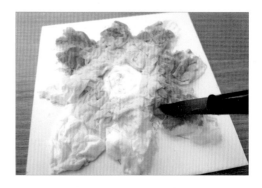

8 다른 색 물감도 사용해, 색이 번지고 섞이는 현상을 관찰해요.

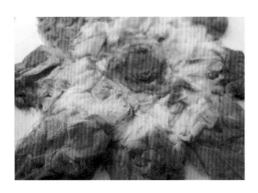

9 밝은 색부터 진한 색 순으로 색칠해요. 진한 색부터 칠하면 밝은 색이 제대로 표현되지 않아요.

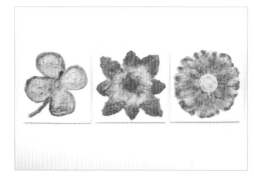

10 다양한 휴지 꽃 완성!

쓱쓱 크레파스 문지르기

크레파스를 손가락으로 문질러 채색하는 놀이입니다.
구멍이 뚫린 종이와 크레파스를 이용한 공판화 미술놀이를 해 보세요.

+5세 준비물 : 도화지, 자투리 종이, 크레파스 또는 파스넷, 가위

가이드

– 손힘이 부족하면 크레파스 대신 파스넷을 사용하세요.
– 아이가 손에 크레파스가 묻는 것을 싫어하면 스티로폼, 고무
 골무, 휴지 등 문지를 수 있는 재료를 이용하세요.

1 자투리 종이 한쪽 끝에 크레파스를 1cm
두께로 칠해요.

2 색칠한 종이를 도화지 위에 올려놓고,
손가락으로 크레파스가 칠해진 부분을 잡고
종이 바깥쪽으로 문질러요.

3 자투리 종이의 방향을 돌려 가며, 색칠하고
문질러 도형을 그려요.

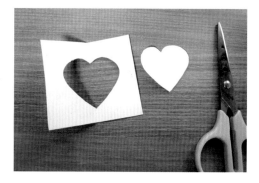

4 다른 종이를 반으로 접어 도형 반쪽만 그리고
오려서, 대칭되는 모양을 만들어요.

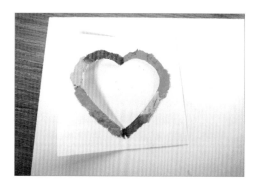

5 구멍이 뚫린 종이 안쪽 테두리에 크레파스를
칠해요.

6 손끝으로 크레파스 부분을 중앙으로
문질러요.

7 그려진 도형을 보며, 연상되는 것을 자유롭게
표현해요.

8 꽃잎을 그리고, 잔디를 손으로 문질러 가며
그림을 완성해요.

#20

종이 조각 연상 그림

골판지 조각을 이용하여, 이미지 연상 능력을 발휘할 수 있는 미술놀이를 해 보세요.

+ 5세 준비물 : 상자 골판지, 보드지, 목공풀, 매직 또는 네임펜,
반짝이 펜 또는 사인펜, 가위

가이드

- 그림 그리기 전에 종이를 마음껏 찢는 시간을 가져 보세요.
- 상자 재질에 따라 종이 절단면에 손을 다칠 수 있으니,
 보호자가 미리 모서리를 문질러 부드럽게 해 주세요.

68

1 상자 골판지를 자유롭게 찢어요.

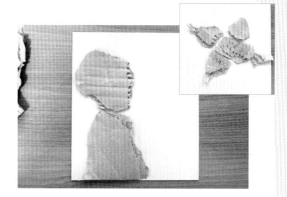

2 골판지 조각들로 보드지 위에 여러 가지
 모양을 만들어 봐요.

3 골판지 조각들을 가장 마음에 드는 모양으로
 놓고 보드지에 목공풀로 붙여요.
 Tip 목공풀이 밖으로 밀려 나오지 않게,
 종이 안쪽에 발라 주세요.

4 조각들로 모자 쓴 소녀의 옆모습을 만들어
 볼게요. 더 필요한 부분은 골판지를 찢어
 붙여요.

5 매직이나 네임펜으로 구체적으로 그려요.

6 말풍선이나 글씨로 배경을 꾸미고,
 반짝이 펜이나 사인펜으로 채색하면 완성!

색종이 도형 연상 그림

색종이를 여러 도형으로 오려, 가베 놀이하듯이 모양을 만드는 시간을 가져 보세요.
쉽고 재미있게 형태를 조립해서 그림을 만들 수 있어요.

5세 준비물 : 도화지, 색종이, 색연필, 가위, 풀

가이드

- 세모, 네모, 동그라미 같은 단순한 도형으로 모양을 조립해
 보세요.

1 색종이를 다양한 도형 모양으로 오려요.

2 도화지에 오린 도형을 조합해 자동차 모양을
만들었어요.

3 강아지와 집 모양도 만들었어요.

4 모양이 완성되면, 색종이를 붙여 꾸며요.

5 도화지 밖으로 확장해서 붙여도 좋아요.

6 색종이 도형 조각들과 색연필로 그림을
완성해요.

#22
바닷속 물고기 배 속

바닷속에 사는 물고기는 무엇을 먹을까요?
열어서 그 속을 볼 수 있는 물고기 배 속을 그려 보세요.

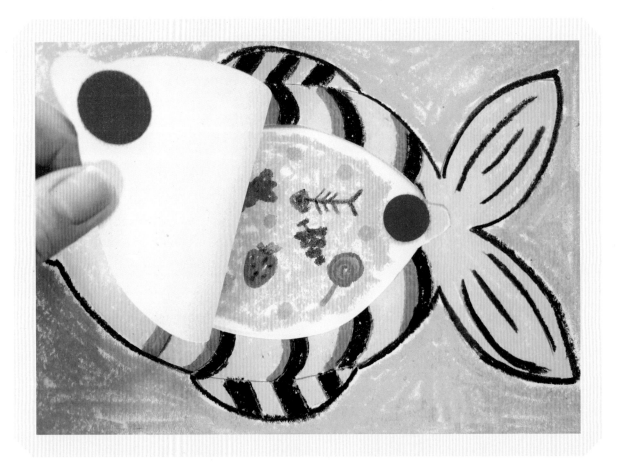

+5세 준비물 : 같은 크기의 도화지 2장, 연필, 크레파스 또는 파스넷,
벨크로 테이프(찍찍이), 칼, 풀

가이드

– 아이가 물고기 배 속에 엉뚱한 것이 있다고 해도 자유롭게
 그리도록 해 주세요.

1 물고기 밑그림을 그려요.

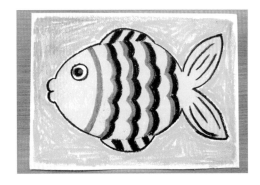

2 물고기와 바탕을 색칠해요.

💡 3 배 부분의 한쪽 면만 남기고 잘라요.

4 잘려서 열릴 부분을 빼고 도화지 뒷면에
 풀칠을 해서 다른 종이에 붙여요.

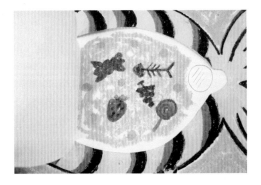

5 그림을 열고 배 속에 음식을 그려요.
 이때 벨크로 테이프를 붙일 자리를 남겨요.

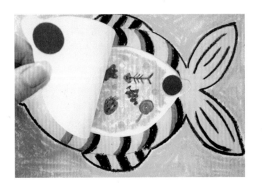

6 배 속 그림이 완성되면, 벨크로 테이프를
 붙여요.

신비로운 마블링 그림

마블링은 물과 기름이 섞이지 않는 특성을 이용한 기법입니다.
마블링 물감으로 찍어 낸 신기한 모양을 관찰하고, 이 종이를 활용해 그림도 그려 보세요.

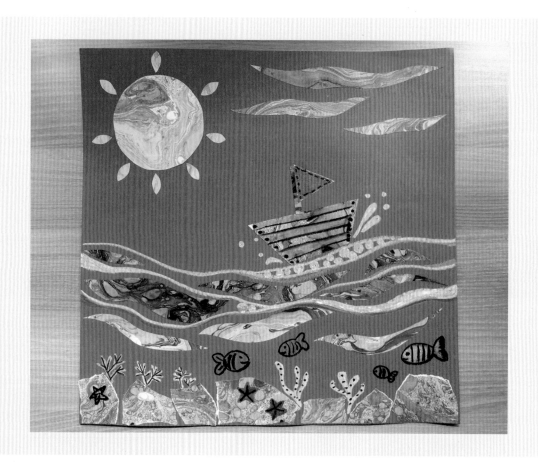

+6세 준비물 : 물통(높이가 있는 쟁반 또는 세숫대야), A4 용지,
도화지, 마블링 물감, 이쑤시개, 크레파스, 가위, 풀

가이드

– 맨손으로 마블링 물감을 만지지 마세요.

– 미리 신문지를 바닥에 펴 놓고, 마블링 물감에 적신 종이는 바로
 신문지에 올리세요.

– 뒷정리는 티슈나 키친타월로 물감을 닦은 후, 비눗물로 씻으세요.

☀ **1** 마블링 물감을 흔들어요.

　Tip 뚜껑을 열 때 농도가 묽어 물감이 흘러내릴
　　　수 있어요. 뚜껑을 위로 해서 열어 주세요.

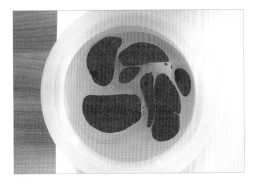

☀ **2** 2~3가지 색을 떨어뜨려 이쑤시개로
　　　물감을 저어요.

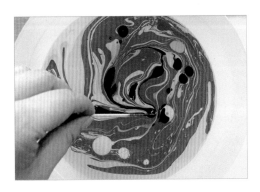

　3 마블링 물감은 충분히 젓지 않으면 덩어리로
　　　흘러내리고 말리기가 힘들어요.

　4 많이 저을수록 물감이 작게 나뉘어 점무늬가
　　　많아져요. 원하는 모양이 나오면 종이를 물
　　　위에 살며시 놓아요.

　5 종이를 찍어낼수록 원색이 파스텔톤으로
　　　변하면서, 물이 투명해져요.

　6 다른 색 물감을 사용해 그림을 더 찍어요.

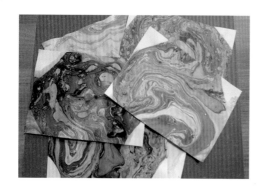

7 찍어낸 종이는 반나절에서 하루 정도 말려요.

8 건조된 마블링 종이는 색종이처럼 오려 붙여서 그림을 만들어요.

9 오려 붙인 종이 주변에 크레파스로 그림 내용을 보충해요.

10 마블링 그림 완성!

#24
접었다 펼쳤다 하는 그림

종이를 접었다 펼쳤다 하는 이야기 그림을 그려 보세요.
관련 있는 그림 2장을 그려서 연결하는 미술놀이입니다.

6세 준비물 : 긴 도화지, 연필, 사인펜, 채색 도구

가이드

– 접기 쉬운 두께의 종이를 준비하세요.
– 보호자가 먼저 종이 접는 법을 숙지하세요.

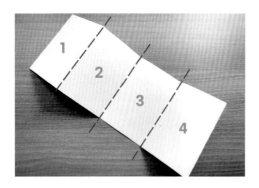

1 긴 도화지를 반으로 접고 다시 펼쳐서, 창문
 닫기처럼 접어요. 펼치면 접은 선 3개, 4칸이
 생겨요.

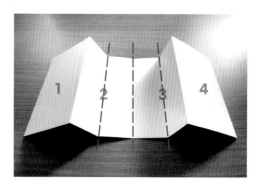

2 가운데 2번과 3번 칸을 각각 2등분해서
 접어요.

3 2등분으로 생긴 선에 맞춰 안으로 모아 1, 4번
 부분이 위로 올라오게 접어요.

4 그 상태에서 첫 번째 그림을 그려요.
 브로콜리를 단순한 형태로 그렸어요.

5 종이를 펼쳐서 안쪽에 두 번째 그림을 그려요.
 첫 번째 그림과 이어지게 그려요.

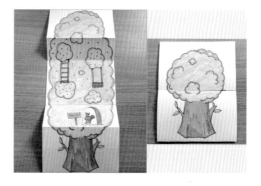

6 종이를 다 펼쳐서 색칠해요. 채색 후 그림을
 접어서 그림을 확인해요.

- 동물이 무엇을 먹었는지 표현해 볼게요!

개구리 입속에 무엇이 있을까요?
입안에 알록달록한 파리가 있어요!

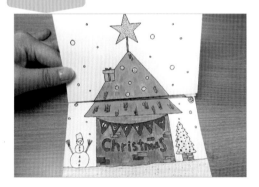

- 눈 내리는 마을에 초록색 지붕 집이 있어요.
 이제 집을 나무로 변신시켜 볼게요!

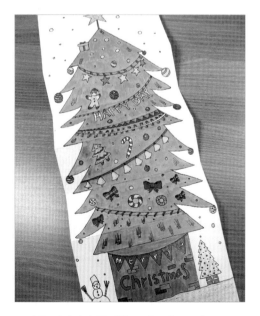

종이를 펼치니까 화려한 크리스마스트리로
변신했어요!

사르르 녹인 크레파스 그림

크레파스 가루를 다리미질하면, 녹아서 번지는 느낌으로 종이에 착 달라붙습니다.
이런 현상을 활용한 그림을 그려 보세요.

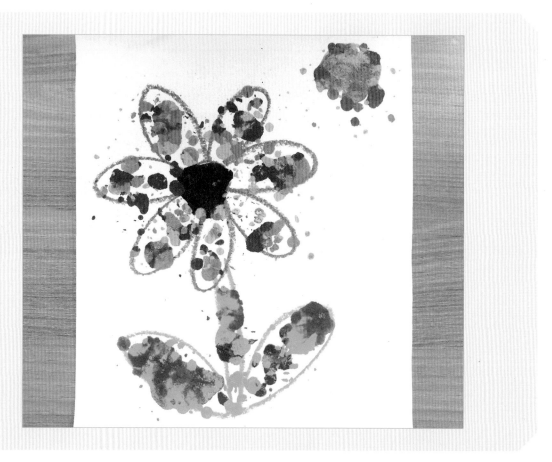

+ **5세**

준비물 : 도화지, A4 용지 또는 종이 호일, 크레파스,
아이스크림 막대, 다리미, 다리미판

가이드

– 크레파스 가루가 사방으로 흩어질 수 있으니 큰 종이를
 준비하세요.
– A4 용지나 종이 호일은 다리미질할 때에 덮는 용도입니다.
– 다리미질을 한 종이를 바로 만지지 마세요.

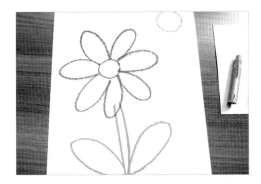

1 도화지에 밑그림을 그려요.

2 밑그림에 크레파스를 아이스크림 막대로 깎아서 가루를 채워요.

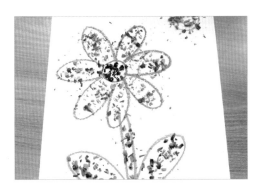

3 여러 색의 크레파스를 깎아서 섞어요.

4 가루가 안 날리게 조심히 다리미판 위에 놓고, A4 용지를 덮은 다음 다리미질해요.

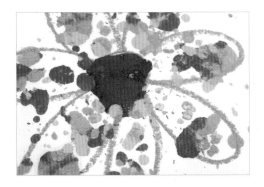

5 크레파스가 녹아 번진 느낌을 관찰해요.

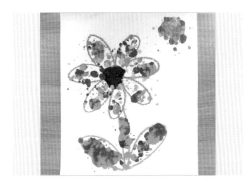

6 그림 완성!

#26
서서히 번지는 물티슈 그림

아이들은 분무기로 물장난을 치면서 물감이 서서히 번져가는 형태를 재미있게 관찰합니다.
이 모든 것을 경험할 수 있는 물티슈 그림을 소개할게요.

 5세 준비물 : 도화지, 파스넷, 물티슈, 분무기

가이드

– 물에 녹는 파스넷으로 작업하세요.

– 분무기 사용을 위해 책상에 비닐을 깔아 주세요.

– 물티슈에 밝은 색으로 그리는 것을 추천합니다.
 어두운 색이 번지면 형태를 알아보기 힘들어집니다.

1 도화지 위에 물티슈를 여러 장 펼쳐서 깔아요.

2 물티슈에 파스넷으로 그림을 그려요.

3 배경까지 그려서 그림을 완성해요.

4 분무기로 물을 천천히 뿌려요.
그러면서 색이 번지는 과정을 관찰해요.

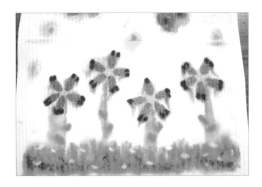

5 물티슈가 젖은 상태에서 파스넷으로
더 그려도 좋아요.

6 다 그렸으면 그림을 말려요.
물티슈 그림 완성!

돌돌 말아 세운 종이띠 그림

종이띠를 세워 입체 그림을 만들 수 있어요.
종이로 만든 아름다운 페이퍼 아트(paper art) 미술놀이를 소개할게요.

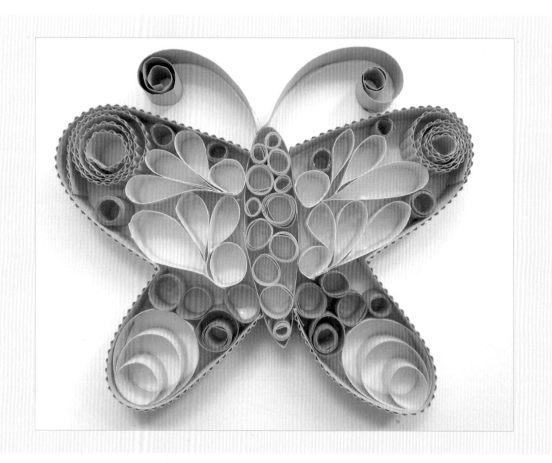

 준비물 : 색지(띠), 색골판지(띠), 폼 보드, 연필, 목공풀, 칼,
7세 가위, 자

가이드

– 부드럽게 잘 말리면서 세워지는 두께의 종이를 준비하세요.
– 종이띠 그림은 그 자체로 시각적 효과가 커서, 바탕은 채색하지
 않아도 됩니다.

84

💡 1 색지와 색골판지를 1cm 폭으로 길게
잘라요.

2 밑그림을 단순하게 그려요

3 밑그림을 따라 목공풀을 발라요.

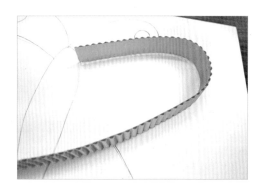

4 밑그림 선을 따라 색골판지 띠를 세워 붙여요.

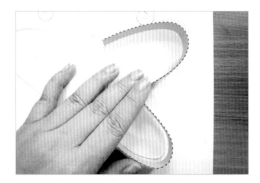

5 풀이 말라 고정될 때까지 손가락으로 살짝
눌러 고정해요.
Tip 아이가 목공풀이 삐져나와 싫어하면, 마르면
투명해져 보이지 않는다고 설명해 주세요.

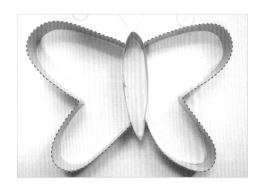

6 바깥 윤곽선을 완성하고, 내부는 어떻게
채울지 고민해요.

7 종이띠를 감아 풀로 고정하여 고리 모양을
만들어요.

8 다양한 크기와 모양으로 종이띠를 말아 붙인
고리로 그림을 채워요.

9 알록달록 입체 나비 완성!

따로 또 같이 합체 그림

아이에게 종이 한 장을 혼자 다 채워 그리기는 부담일 수 있어요.
아이가 밑그림을 그리고, 색칠은 보호자와 나눠 한 다음 다시 합치는 미술놀이를 소개할게요.

+6세

준비물 : 두께가 다양한 도화지 또는 색지, 하드보드지, 연필,
색연필, 크레파스, 사인펜, 양면테이프, 가위

가이드

– 아이 연령에 따라 그림 크기와 조각 개수를 정하세요.
– 그림 조각마다 다른 느낌으로 표현되도록 다양한 종이와
 채색 도구를 준비하세요.

1 바탕 하드보드지 크기 안에 알맞게, 그림 그릴
종이 4조각을 준비해요.

2 종이 조각을 뒤집어 테이프를 붙여 임시로
고정해요.

3 종이 앞면에 밑그림을 그려요. 이때 보호자는
종이를 잡아 줘요.

4 밑그림을 완성하면, 뒷면 테이프를 뜯고
아이와 종이를 나눠요.

5 각자 원하는 채색 도구를 사용하여, 다양한
색감으로 색칠해요.

6 색칠을 다 하고 나서, 그림 조각을 모아 퍼즐
놀이를 해도 좋아요.

7 하드보드지 위에 양면테이프를 붙여요.

8 그림 조각을 보드지에 붙일 때, 간격이
 삐뚤거나 벌어져도 괜찮아요.
 합체 그림 완성!

살살 뜯는 마스킹 테이프 그림

아이들은 테이프 뜯는 것에 흥미를 느껴요.
호기심을 마음껏 풀어 주고 그림으로도 표현할 수 있는 테이프 드로잉 미술놀이를 해 보세요.

+6세 준비물 : 도화지(8절 이상), 여러 굵기의 마스킹 테이프, 물감,
스펀지 롤러, 팔레트

가이드

– 마스킹 테이프는 종이로 되어 손으로도 잘 뜯어집니다.

– 굵기가 가는 테이프일수록 원하는 형태로 그리기 좋아요.

– 아이가 테이프를 손으로 뜯기 힘들어하면, 2~3cm로 미리 잘라
책상 끝에 붙여 놓고 하나씩 떼어서 사용하세요.

1 도화지에 밑그림 없이, 손으로 마스킹 테이프를 끊어 가며 그림을 그려요.

 Tip 채색 후 떼어낼 것이라서, 테이프를 꾹 누르지 말고 살짝 붙이세요.

2 테이프를 가로세로로 붙여 가며 단순한 모양을 만들어요.

3 테이프 그림 완성!

4 팔레트에 물감을 짜고, 스펀지 롤러를 굴려 물감이 고르게 묻게 해요.

 Tip 두 가지 색이 섞인 부분을 나타내도 좋아요.

5 테이프를 붙인 부분까지 도화지 전체를 롤러로 색칠해요.

6 테이프를 하나씩 천천히 모두 뜯어 내요. 그림 완성!

#30
조각조각 모자이크 아트

색칠하지 않고 붙이기 방법으로도 그림을 그릴 수 있어요.
색종이 조각들이 모여 그려지는 모자이크 아트를 해 보세요.

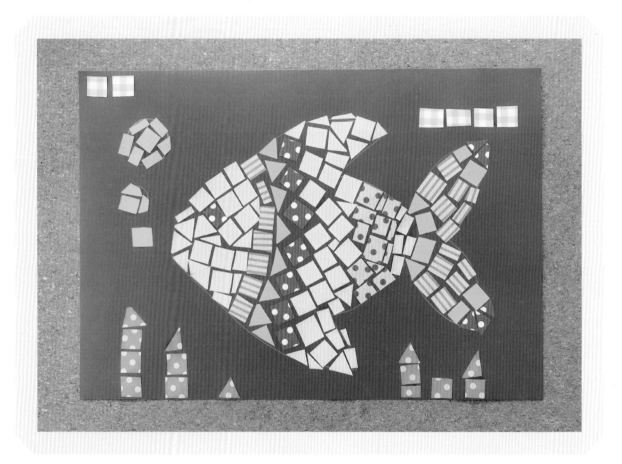

 5세 준비물 : 색지, 색종이, 색연필, 가위, 풀

가이드

– 색종이 조각을 자유로운 형태로 자르거나 겹쳐 붙이면
 난이도를 낮출 수 있어요.
– 여러 색의 종이들이 모여 면을 채워 가며, 그림을 완성하세요.

1 색지에 밑그림을 그려요.

2 다양한 색종이를 길게 잘라요.

3 길게 자른 색종이를 네모와 세모 모양
　조각으로 잘라요.

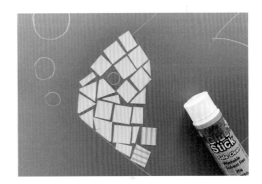

4 색종이 조각을 색칠하는 것처럼 붙여요.

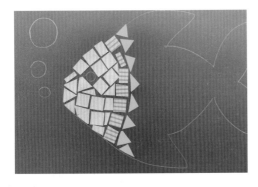

5 다양한 색종이 조각을 이용해 무늬도
　만들어요.

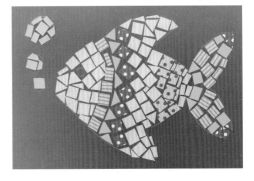

6 밑그림에 다 붙이고 나서, 배경도 꾸며 봐요.

PART 2
신나는 만들기

#31
고무장갑 손가락 인형

내 손가락이 인형으로 변신할 수 있어요!
손가락마다 다른 캐릭터를 그려서 손가락 인형 놀이를 해 보세요!

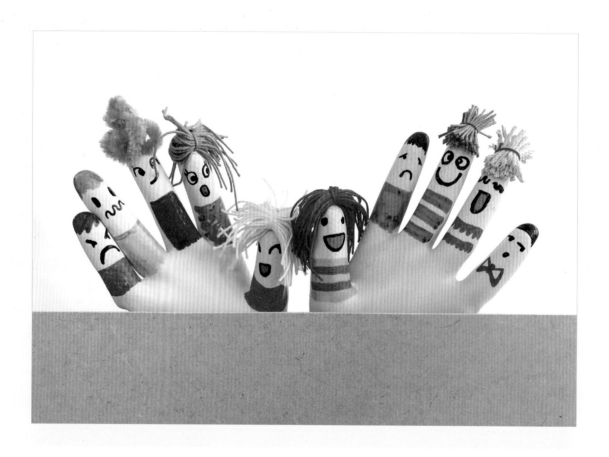

 5세

준비물 : 고무장갑, 유성매직 또는 네임펜, 다양한 색깔의 털실,
가위, 글루건, 목장갑

가이드

– 고무장갑에 직접 그림 그리기가 어렵다면, 종이에 그린 후
 오려서 양면테이프로 고무장갑 손가락에 붙여 보세요.
– 다양한 감정을 표정으로 표현해 캐릭터를 그려 보세요.

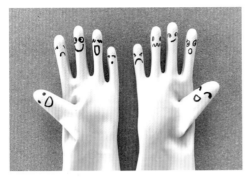

1 고무장갑을 뒤집어 흰 면이 나오게 해
 손가락마다 다양한 감정의 표정을 그려요.

2 표정마다 알록달록 색칠을 해요.

3 털실을 여러 번 감아서 가운데를 묶어요.

4 양쪽 끝을 가위로 잘라 인형 머리카락을
 만들어요.

5 인형 머리카락을 다양한 색깔과 길이로
 만들어요.

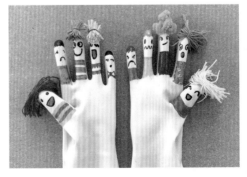

6 고무장갑 손가락 끝에 글루건으로
 머리카락을 붙이면, 손가락 인형 완성!

97

실 스트링 아트

할핀에 실을 감을수록 색이 채워집니다.
실이 엉킨 모양으로 예쁜 스트링 아트를 해 보세요.

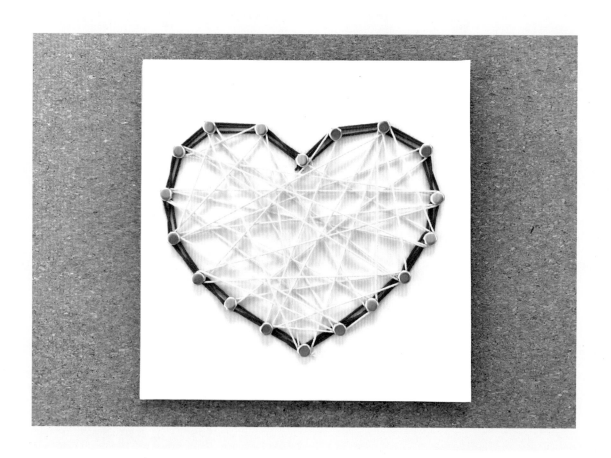

 6세 준비물 : 상자 자투리, 색지, 연필, 털실, 할핀, 송곳, 풀

가이드

– 할핀 대신 나무판에 못을 박거나 폼 보드에 핀을 꽂아 보세요.

– 할핀이나 못 같은 뾰족한 재료를 만질 때 조심하세요.

– 실을 감을 때도 주의를 기울여 차근히 하세요.

1 상자 자투리에 색지를 붙여요.

2 연필로 밑그림을 그리고, 구멍 뚫을 위치를
표시해요.

3 구멍 표시한 곳을 송곳으로 뚫어요.

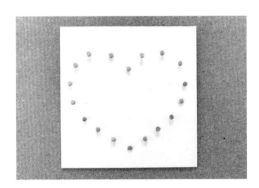

4 각 구멍에 할핀을 조심히 끼워요.

5 이때 할핀 높이는 종이와 간격을 줘서 실을
감을 수 있게 해요.

6 뒷면의 할핀은 벌려서 고정해요.

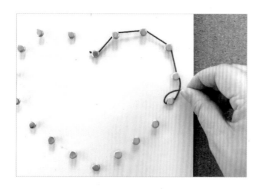 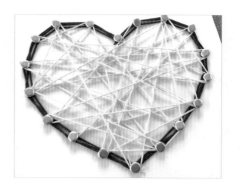

7 할핀 하나에 털실을 묶고, 모양을 따라
 할핀마다 털실을 감으면 그림 형태가 돼요.
 두께감 있게 3∼4바퀴 감아요.

8 그림 내부는 다른 색 털실을 위아래 좌우
 자유롭게 왔다 갔다 하며 교차해 감아요.

빛나는 셀로판지 나비

빛이 투과하는 셀로판지는 서로 겹치면 색이 섞여서 재미있는 미술놀이가 됩니다.

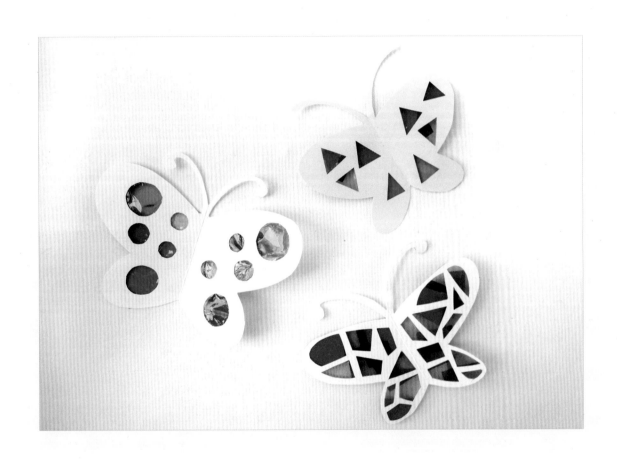

준비물 : 여러 색 셀로판지, 도화지 또는 색지, 연필, 풀, 칼, 가위

가이드

– 칼을 쓸 때 커팅 매트 또는 버리는 상자를 밑에 깔아 주세요.

– 셀로판지가 서로 엉켜 붙지 않도록 풀칠은 종이에만 하세요.

– 놀이를 응용하여 색안경이나 망원경을 만들어 보세요.

1 종이를 반으로 접어, 접힌 선을 기준으로
 나비 반쪽을 그려요.

2 반 접은 상태로 선을 따라 오린 후 펼쳐요.
 Tip 가늘고 긴 더듬이 부분은 조심히 오려
 주세요. 어려워하면 보호자가 해 주세요.

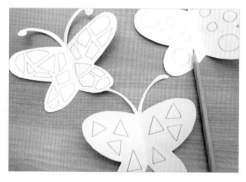

3 나비 날개에 단순한 모양의 도형을 그려요.
 도형 개수는 미리 정하면 좋아요.

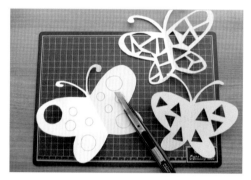

4 날개에 그린 도형을 칼로 오려요.
 Tip 칼로 오리는 건 보호자가 해 주세요.

5 셀로판지를 무늬에 맞게 조각으로 잘라요.

6 밑에 종이를 깔고, 날개 구멍 주변에 풀칠을
 해서 셀로판 조각을 붙여요.

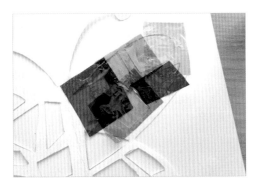

7 셀로판 조각이 서로 겹치도록 불규칙하게
붙여요.

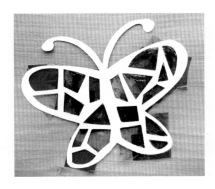

8 나비를 뒤집어 바깥으로 튀어나온 셀로판지를
가위로 정리해요.

9 나비 날개를 입체적으로 보이게 살짝 꺾어요.

10 빛이 들어오는 창이나 흰 벽에 붙여서 어떤
색이 보이는지 이야기해요.
Tip 예를 들어, 노란색과 파란색이 겹쳐 녹색이
보이는 곳을 찾아보세요.

#34
빨대 점토 액자

점토에 빨대를 꽂아 그림을 그리는 미술놀이입니다.
색칠공부나 블록 쌓기처럼 집중력을 키울 수 있어요.

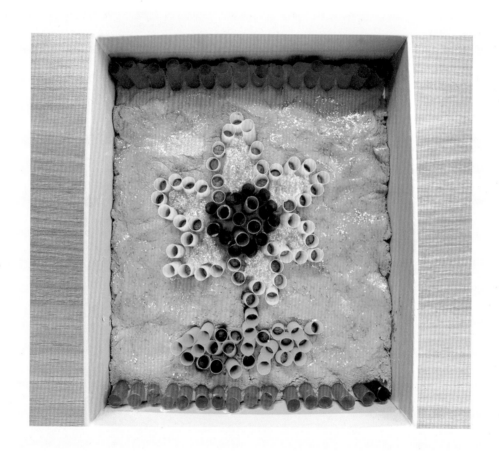

 + 5세 준비물 : 두꺼운 상자, 점토, 다양한 색깔의 빨대, 목공풀,
반짝이 풀, 이쑤시개, 가위

가이드

- 빨대는 점토에 수직으로 꽂아야 쉽게 빠지지 않습니다.
- 점토가 마르면서 수축해서 상자 변형이 생길 수 있으니 두꺼운
 종이 상자나 하드보드지, 폼 보드로 만들어 주세요.
- 완성 후 그늘에서 서서히 건조해야 점토가 갈라지지 않습니다.

1 여러 색의 빨대를 1.5cm 정도 잘라요.
 빨대를 자르면 여기저기 튀어 나가니
 상자 안쪽에서 작업해요.

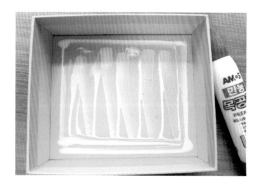

2 목공풀을 상자 안쪽에 지그재그로 발라요.

3 점토를 상자에 넣고 손끝으로 눌러가며,
 바닥 전체에 평평하게 깔아요.
 Tip 손에 점토 묻는 걸 싫어하면 끝이 평평한
 풀뚜껑이나 병뚜껑으로 두드려 주세요.

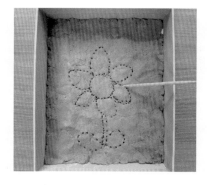

4 이쑤시개로 콕콕 점을 찍어가면서 밑그림을
 그려요.

5 밑그림을 따라 잘라 둔 빨대를 꽂아요.

6 면을 채울 때는 빨대를 촘촘하게 꽂아요.

7 반짝이 풀을 짜서 면을 채울 수도 있어요.

8 반짝이 풀을 손에 묻혀 점토 표면에 발라서 배경을 표현해도 좋아요.

한지 꽃 코르사주

코르사주는 옷에 다는 꽃 묶음 장신구예요. 한지를 이용해 화려하고 풍성한 꽃을 쉽게 만들 수 있어요.
아이와 함께 만들어 가슴에 달아 보세요.

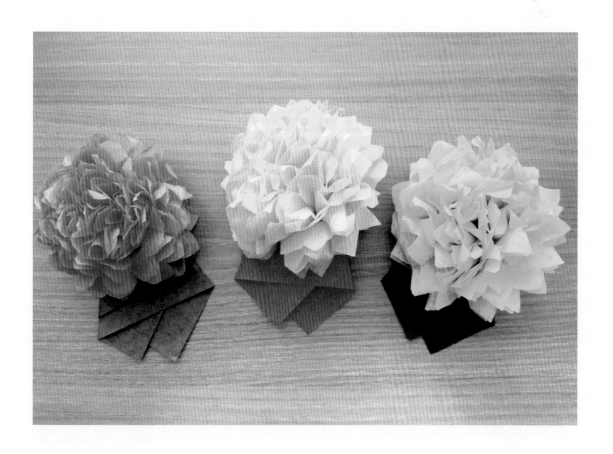

 6세 준비물 : 한지, 꽃 철사 또는 실, 가위, 목공풀, 옷핀

가이드

– 한지는 8×10~12cm로 잘라서, 두께에 따라 6~10장 준비하세요.

– 꽃 철사를 꽃집이나 문구점에서 구입하거나 실을 사용하세요.

– 한지는 쉽게 찢어져요. 실수로 종이를 찢어도 괜찮다고 말해
 주세요.

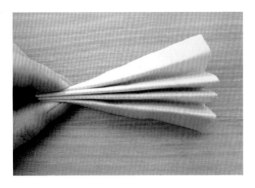

1 한지 여러 겹을 하나로 포개어 1~1.5cm
간격으로 계단 접기를 해요.

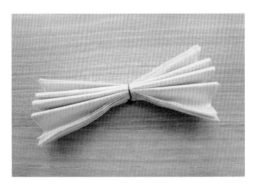

2 계단 접기한 한지 중앙을 철사나 실로
꼭 묶어요.

🔆 3 한지 양쪽 끝을 뾰족하게 또는 둥글게
잘라요.
Tip 두껍게 접힌 한지를 자를 때 가위가 틀어져
다칠 수 있으니 조심하세요.

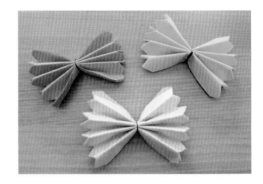

4 나비 모양으로 양쪽을 벌려요.

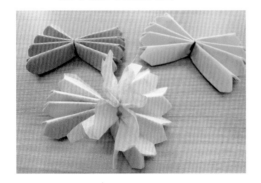

5 한지를 한 장씩 펼쳐 올려요.
Tip 한지가 얇아 잘 찢어질 수 있으니
주의하세요.

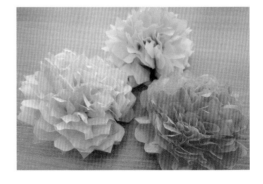

6 꽃을 완성해요.

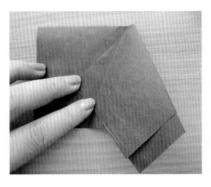

7 다른 한지는 조금 다른 길이로 반 접은 후,
긴 변 가운데를 중심에 두고 양쪽을
사선으로 3등분하여 내려 접어요.

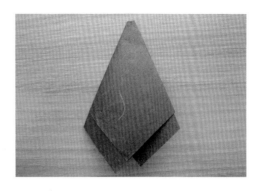

8 접은 부분 안쪽을 목공풀로 붙여 꽃받침을
완성해요.

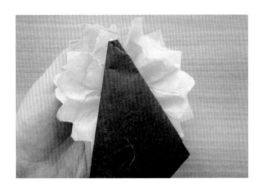

9 꽃받침에 목공풀을 발라, 꽃 뒷면에 살짝 위로
올려서 붙여요.

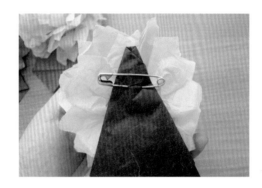

10 완전히 마를 때까지 기다렸다가 옷핀을
끼워요.

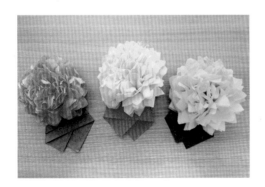

11 가슴에 달 수 있는 한지 코르사주 완성!

#36
계란 상자 꽃 액자

도화지에 그림을 그리지 않고도 멋진 액자를 만들 수 있어요.
재활용품을 활용해 입체적인 꽃과 액자를 만들어 보세요.

 +5세

준비물 : 상자, 계란 상자, 휴지심, 색종이, 크레파스 또는 유성매직,
색테이프, 가위, 풀, 양면테이프

가이드

– 병뚜껑, 단추, 나무젓가락 등 생활 속 입체 재료를 활용하세요.
– 재료를 원하는 모양에 맞게 잘 변형해서 종이 상자 안쪽에
 붙입니다.

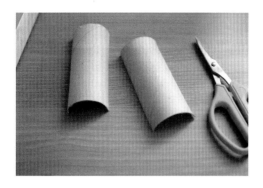

1 휴지심을 세로로 잘라 2등분해요.

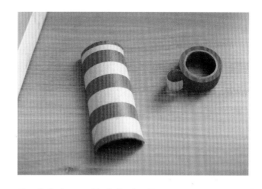

2 색테이프로 휴지심 반쪽을 꾸며서 화분을 만들어요.

3 꽃줄기로 쓸 남은 휴지심 반쪽은 길게 잘라요.

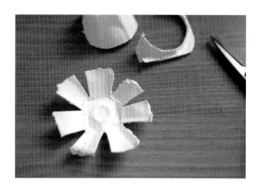

4 계란 상자 한 칸을 잘라 내고, 가위집을 내서 꽃모양으로 펼쳐요.

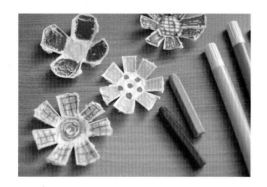

5 알록달록 꽃이 되게 색칠해요.

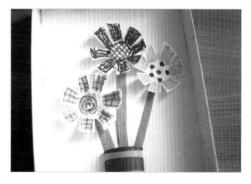

6 상자 안쪽으로 꽃줄기, 꽃, 화분을 붙여요.

7 풀 모양으로 색종이를 찢어 배경 하단에
붙여요.

8 나비를 오려 붙이면, 액자 그림 완성!

#37
아아! 휴지심 마이크

아이가 노래 부르기를 좋아하면 직접 만든 마이크로 쇼를 진행하는 시간을 가져 보세요.
자신만의 마이크가 생긴다면 좀 더 적극적으로 자신을 표현하는 계기가 될 수 있어요.

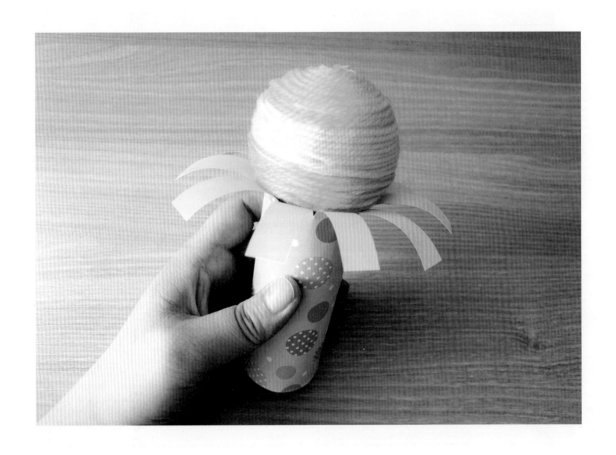

 준비물 : 휴지심, 우드락 볼(휴지심 지름 크기), 패턴 색종이,
5세 털실(2가지 색), 가위, 풀, 양면테이프

가이드

– 우드락 볼 대신 신문지나 쿠킹 호일을 동그랗게 뭉쳐 보세요.

– 털실 대신 색종이나 한지를 오려 붙여 보세요.

– 발표 훈련에 도움이 되도록 리포터나 사회자 역할 놀이에
 활용하세요.

1 우드락 볼 전체에 양면테이프를 붙여요.

2 우드락 볼의 중앙 부분에 한 가지 색 털실을 촘촘히 감아 붙여요.

3 또 다른 색 털실로 아래쪽 2~3cm를 남기고 나머지 부분에 붙여요.

4 손잡이가 될 휴지심 한쪽 끝부분은 색종이가 넘쳐 나오도록 붙여요.

5 넘쳐 나온 색종이에 일정한 간격으로 가위집을 내요.

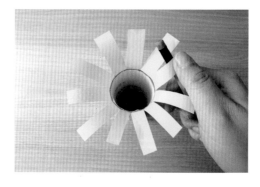

6 오려진 색종이를 한 가닥씩 연필에 감아 잡고 바깥쪽으로 살살 당겨 내려 둥글게 만들어요.

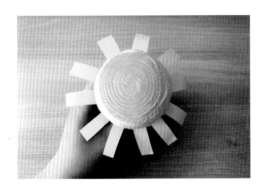 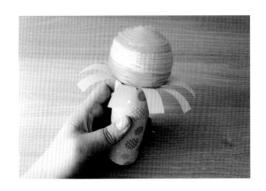

7 우드락 볼 아래 양면테이프가 붙은 부분을
휴지심 구멍 위에 놓고 살짝 눌러 붙여요.

8 마이크 완성!

음료수병 인형

마시고 버리는 음료수병을 씻어서 만들기 재료로 재활용해 보세요.
음료수병에 그림을 그려 세상에 하나밖에 없는 인형을 만들 수 있어요!

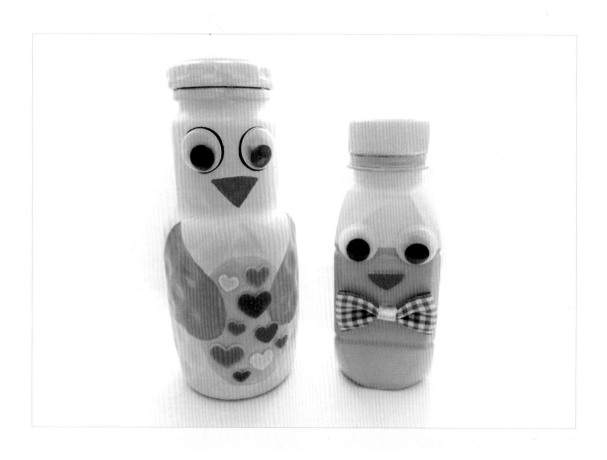

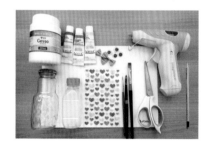

+6세 준비물 : 음료수병, 젯소, 아크릴 물감, 연필, 무빙 아이,
꾸미기 스티커, 리본, 붓, 팔레트, 글루건

가이드

- 젯소는 유리같이 매끄러운 표면에 색을 칠할 때 착색과 발색이
 잘되게 해주는 애벌칠 재료입니다.
- 젯소와 아크릴 물감은 잘 지워지지 않으니, 앞치마와 토시를 하세요.
 손에 묻으면 따뜻한 물에 담가 샤워 타월로 살살 비벼 닦으세요.

1 팔레트에 젯소를 덜어요.

2 물에 살짝 적신 붓에 젯소를 묻혀, 병에 살살
펴서 2~3회씩 발라요.
 Tip 병에 젯소를 칠할 때 밀리는 현상이
 없으려면, 붓으로 얇게 펴 바르세요.

3 완전히 건조되면, 2차로 젯소를 덧발라요.

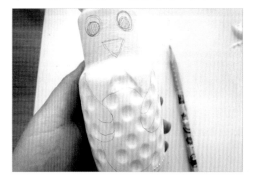

4 젯소가 다 마르면, 연필로 밑그림을 그려요.

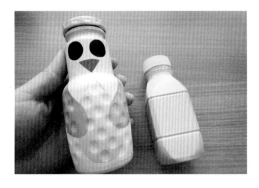

5 아크릴 물감으로 채색해요.

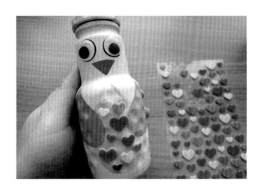

6 물감이 마르면 글루건으로 무빙 아이를
붙이고, 스티커나 리본으로 장식을 해요.

줄무늬 휴지심 꿀벌

둥근 몸통으로 이용할 수 있는 휴지심과 색종이로 귀여운 꿀벌을 만들어 보세요.

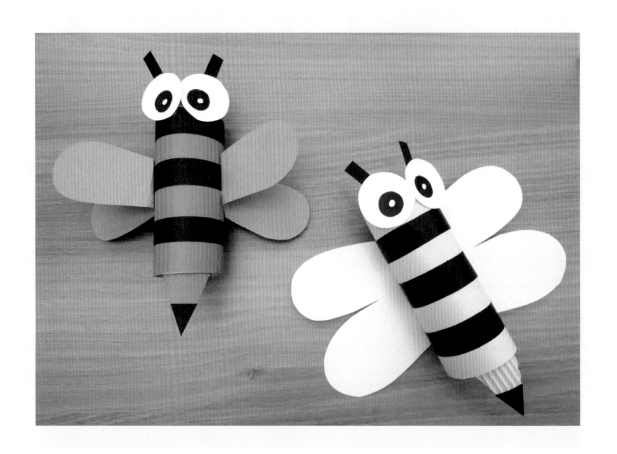

 +5세 준비물 : 휴지심, 색종이(노랑, 주황, 검정), 색골판지, 흰 종이,
네임펜, 풀, 가위

가이드

- 동물이나 곤충 특징을 색깔과 무늬로 표현해 보세요.
- 완성하면 아이방에 매달거나 붙여서 소품으로 활용해 보세요.

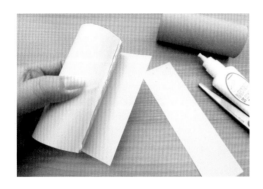

1 휴지심에 노란 색종이를 붙여요.

2 줄무늬는 검정 색종이를 손가락 굵기로 길게
　잘라, 휴지심에 일정한 간격으로 붙여요.

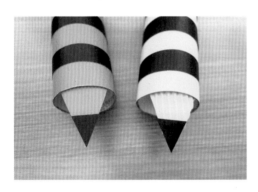

3 꿀벌침은 색종이를 세모 모양으로 오린 후,
　그 끝에 검정 색종이를 작은 세모로 잘라 붙여
　몸통에 붙여요.

4 날개는 흰 종이나 색지를 반으로 접어 '3'자를
　그려서 오려요.

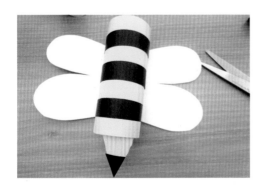

5 날개를 펼쳐서 휴지심 가운데 붙여요.

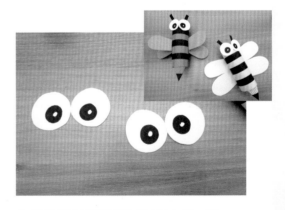

6 흰 종이에 네임펜으로 동그란 눈을 그려
　잘라 붙여요. 작은 더듬이까지 잘라 붙이면,
　꿀벌 완성!

#40
부엉이 손가락 인형

부엉이는 큰 눈을 가진 귀여운 캐릭터로 인기가 많은 동물입니다.
휴지심으로 부엉이 손가락 인형을 만들어 보세요!

5세 준비물 : 휴지심, 색종이, 패턴 색종이, 흰 도화지, 검정 네임펜,
가위, 양면테이프, 풀

가이드

- 만들기 전에 사진으로 부엉이를 관찰하세요.
- 아이의 손가락 길이에 따라 휴지심을 잘라서 만들어 주세요.

1 휴지심에 색종이를 붙이고 윗부분의 가운데를 안쪽으로 눌러 접어요. 뾰족한 부분은 부엉이 귀가 돼요.

2 깃털은 색종이를 3~4회 접고 물방울 모양을 그려서 오려요. 그러면 여러 장이 나와요.

3 깃털 종이 윗부분에만 풀칠을 하여, 휴지심 아래부터 위로 살짝 겹치듯 붙여요.

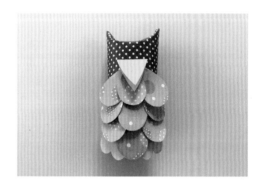

4 다른 색종이에 부엉이 입과 발을 그려서 오려 붙여요.

5 색종이를 반으로 접어 날개 모양을 그려서 오린 후, 몸통 양쪽에 붙여요.

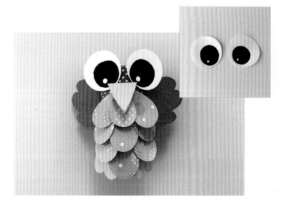

6 흰 도화지를 동그랗게 잘라 네임펜으로 눈을 그려서 몸통에 붙여요. 부엉이 완성!

숟가락 인형 극장

계란처럼 둥근 숟가락은 얼굴을 표현하기 좋아요.
일회용 숟가락으로 인형을 만들어 인형극을 해 보세요.

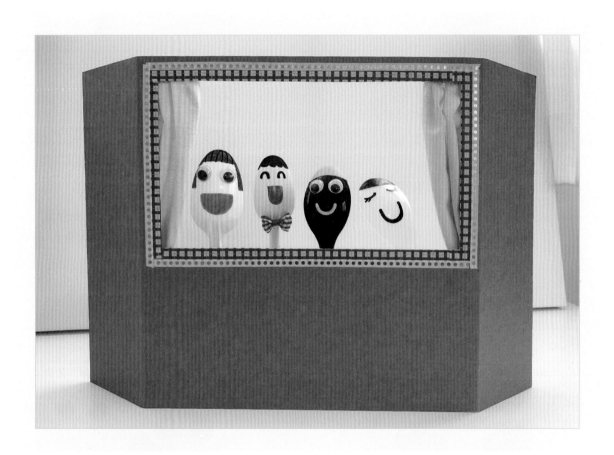

 5세

준비물 : 일회용 숟가락, 상자 자투리, 유성매직, 무빙 아이,
리본, 색테이프, 양면테이프, 천, 가위, 칼, 자

가이드

– 다양한 표정의 숟가락 인형으로 역할 놀이를 해 보세요.
– 더 즐겁게 인형극을 할 수 있게 각 캐릭터의 이름과 특징을
 정하세요.

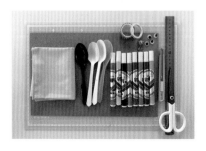

1 숟가락에 유성매직으로 머리카락과 입을
그리고, 무빙 아이를 붙여요.

2 눈을 직접 그리고, 양면테이프로 리본을
붙여도 좋아요.

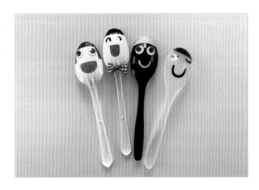

3 다양한 숟가락 인형을 만들어요.

4 상자 자투리를 펼치고, 숟가락 손잡이
높이 정도에서 극장 화면이 될 구멍을 내요.

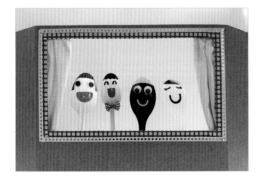

5 극장 구멍 테두리를 색테이프로 꾸미고,
양면테이프로 양옆에 천을 덧대어 붙여요.
양쪽 끝을 꺾어 세우면, 극장 완성!

털털이 몬스터 인형

아이들은 몬스터를 무서워하기도 하지만, 애니메이션 등에서 귀엽게 그려져 좋아하기도 합니다.
상상력을 동원하여 단순한 형태의 몬스터를 만들어 보세요.

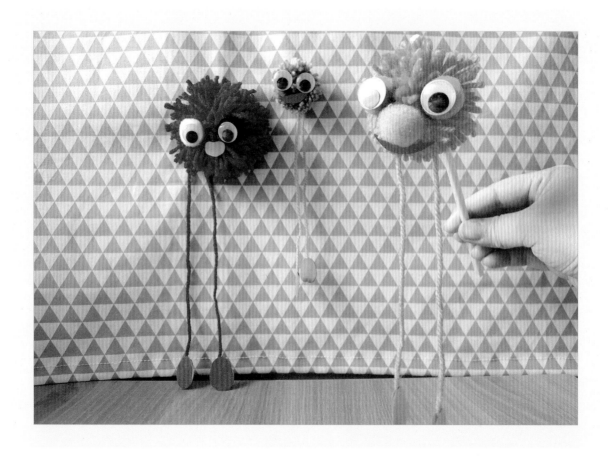

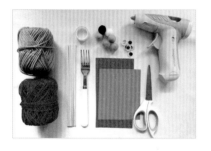

+ 6세

준비물 : 털실, 큰 포크, 뽕뽕이, 무빙 아이, 색종이, 가위,
글루건, 양면테이프, 나무젓가락

가이드

– 포크는 스테이크나 샐러드용으로 큰 것을 준비하세요.

– 털실을 포크에 감을 때, 너무 조이면 잘 빠지지 않습니다.

– 실로 된 인형 다리를 위아래로 움직이며 인형 놀이를 해 보세요.

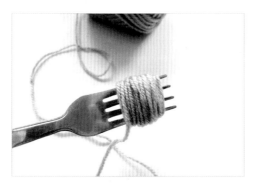

1 포크에 털실을 묶고 차근차근 감아요.

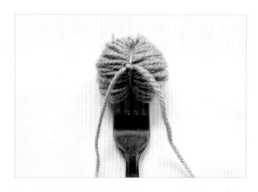

2 털실이 통통하게 감기면 포크 가운데로 실을 끼워서 묶어요.

3 포크에서 털 뭉치를 빼내고, 털실 양쪽으로 가위를 끼워 잘라요.

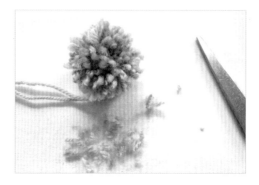

4 동그란 모양이 되도록 다듬어요.

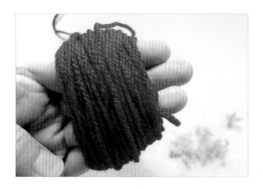

5 이번에는 손가락 4개에 털실을 감아요.

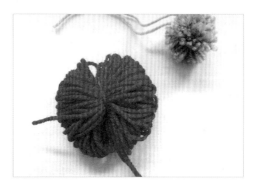

6 마찬가지로 가운데를 묶고 털실 양쪽을 가위로 잘라, 동그란 모양이 되도록 다듬어요.

7 여분의 실을 길게 연결해 다리를 만들고,
색종이를 발 모양으로 오려 앞뒤에 붙여요.

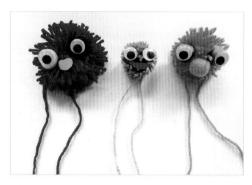

8 글루건으로 뽕뽕이와 무빙 아이를
붙이고, 색종이를 입 모양으로 오려 붙여요.

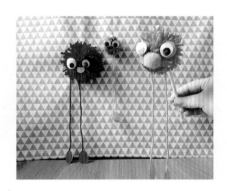

9 글루건으로 몸통에 나무젓가락을 연결해
붙여요. 몬스터 인형에 이름을 지어 주고,
인형극을 해요.

#43
뒤뚱뒤뚱 오뚝이

넘어지면 다시 일어나는 오뚝이는 귀여운 장난감입니다.
풍선과 한지를 이용해 오뚝이를 만들어 보세요.

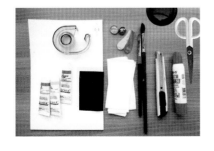

 6세

준비물 : 풍선, 한지 또는 화선지, 색종이, 아크릴 물감,
재활용 용기, 붓, 팔레트, 돌멩이, 목공풀,
셀로판테이프, 칼, 가위

가이드

– 한지를 겹겹이 바르는 과정이 힘들 수 있으니 작은 풍선을
 준비하세요.
– 아이가 풍선 불기를 힘들어하면, 보호자가 해주거나 공기주입기
 펌프를 사용하세요.

1 풍선을 불어요.

2 한지를 3×3cm 정도로 자르고, 재활용
 용기나 접시에 물과 풀을 덜어요.

3 붓으로 물에 희석된 풀을 풍선에 발라 한지를
 2~3겹 붙이고, 풀을 덧발라요.

4 풍선이 딱딱할 만큼 풀이 마르면, 밑그림을
 그리고 아크릴 물감으로 채색해요.

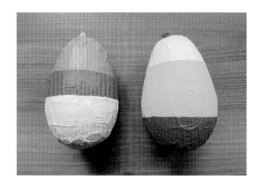

5 채색이 끝나면 건조해요.

6 칼로 풍선 밑부분 정가운데에 돌멩이
 크기로 구멍을 내요.

7 오려낸 밑면 안쪽에 돌멩이를 테이프로 붙여요.
그다음 돌멩이가 풍선 안쪽으로 들어가도록
구멍을 닫고, 바깥쪽에 테이프를 붙여요.
Tip 돌멩이가 작아서 가볍다면 2개를 붙여
주세요.

8 색종이로 눈, 입을 만들어 붙여 완성해요.

흔들흔들 종이새

종이접기나 오리기에 흥미 없는 아이들이 부담 없이 접근하도록 도와주는 놀이입니다.
쉽고 간단한 종이 오리기로 흔들리는 종이 새를 만들어 보세요.

 5세

준비물 : 색지 또는 크라프트지, 패턴 색종이, 눈 스티커, 풀,
연필, 가위

가이드

- 종이를 세워야 하니 일반 색종이보다 두꺼운 색지나
 크라프트지를 준비하세요.
- 종이 새가 잘 흔들리게 배 부분을 매끈한 곡선으로 오리세요.
- 새 꼬리를 세게 눌러서 납작해지지 않도록 하세요.

1 종이에 배가 둥근 새 모양을 그린 후 오려요.

2 또 다른 종이를 반으로 접어요.

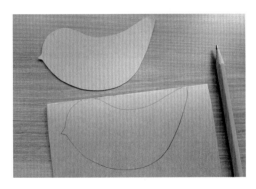

3 접은 종이의 접힌 선에 오린 새를 가까이 대고
따라 그려요.

4 머리와 꼬리가 2장으로 분리되지 않게 새를
오려서 세워 봐요.

5 새의 날개와 배 모양으로 색종이를 오려서
앞뒷면에 붙여요.

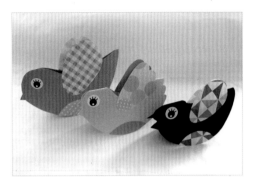

6 눈 스티커를 붙이면 완성이에요. 손가락으로
새 꼬리를 톡톡 치면서 흔들거려 봐요!

꾸물꾸물 움직이는 뱀

색종이와 나무젓가락으로 뱀을 만들어 볼까요?
재료도 간단하고 만들기 과정도 쉬워 아이 스스로 할 수 있어요.

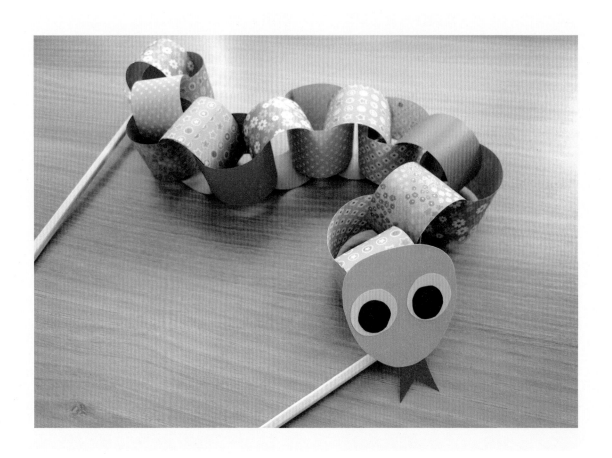

 5세 준비물 : 다양한 색종이, 자투리 색지, 나무젓가락, 풀,
셀로판테이프, 가위

가이드

– 색종이 고리를 엮을 때 아이만의 색깔 패턴으로 이어가게 해
주세요.
– 완성하고 나무젓가락으로 움직일 때, 팔을 너무 넓게 벌려 뱀이
끊어지지 않도록 유의하세요.

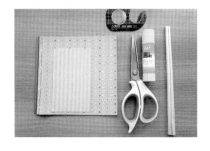

1 색종이를 폭 3cm 정도로 접어, 그 선에 맞춰
 가위로 잘라요.

2 여러 가지 색종이를 오려요.

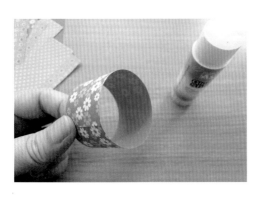

3 색종이 끝에 풀을 칠해 동그랗게 말아 고리가
 되도록 붙여요.

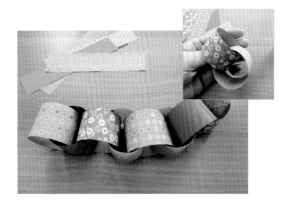

4 고리를 10~15개 만들어서 길게 이어 붙여요.

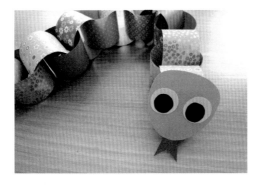

5 완성된 고리 한쪽에 색지와 색종이를 이용해
 뱀 얼굴을 만들어 붙여요.

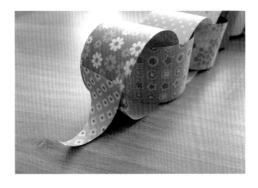

6 색종이로 꼬리를 만들어 붙인 후, 연필을
 이용해 살짝 말아 올려요.

 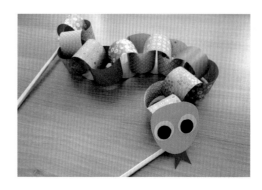

7 양쪽 끝 고리 안쪽에 나무젓가락을
　셀로판테이프로 단단히 고정해 붙여요.

8 양손으로 나무젓가락을 잡고 부드럽게
　움직여요.

#46

작은 종이 우산

아이와 비 오는 날에 대해 이야기 나누며, 작고 귀여운 종이 우산을 만들어 보세요.

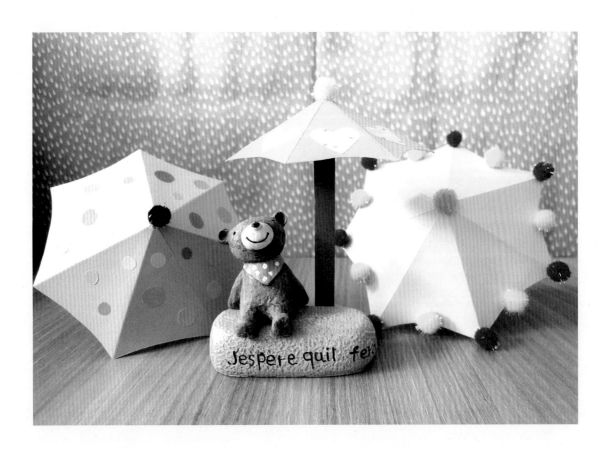

+5세 준비물 : 색지, 색종이, **뽕뽕이**, 아이스크림 막대, 연필, 목공풀,
글루건, 가위

가이드

– 우산이 될 색지는 색종이보다 두꺼운 것으로 준비하세요.

– 우산을 꾸미는 재료는 다양하게 준비하세요.

– 종이로 접힌 선을 꼭꼭 눌러 우산의 각이 잘 생기도록 하세요.

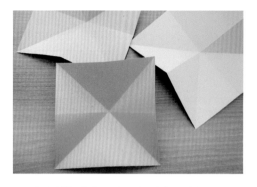

1 정사각형 색지를 가로세로 '+'로 접은 후
 펼치고, 다시 대각선으로 'X'자로 접어서
 펼쳐요.

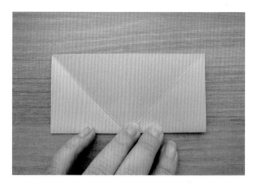

2 접힌 선을 따라 색지를 반으로 접어요.

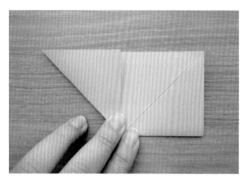

3 대각선을 따라 한쪽을 안으로 접어요.

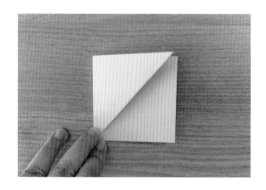

4 접힌 쪽이 안으로 들어가게 반으로 접어요.

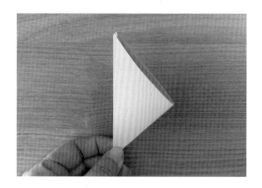

5 나머지 한쪽도 접어 삼각형으로 만들어요.

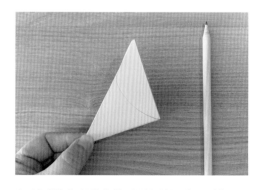

6 삼각형에서 벌어지는 부분 안쪽에 곡선을
 그려서 오려요.

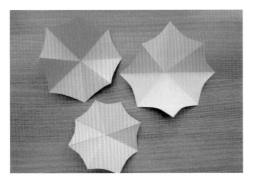

7 자른 종이를 펼쳐요.

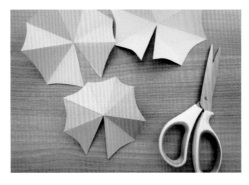

8 접힌 선 중 하나를 중심선까지 잘라요.

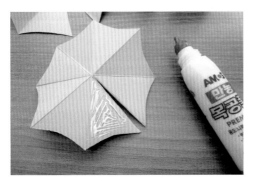

9 잘린 선의 한쪽 면에 목공풀을 발라, 바로
옆면 종이와 겹치게 붙여요.

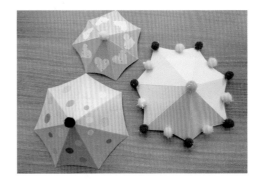

10 우산을 자유롭게 꾸며요.
Tip 우산을 편하게 장식하려면, 풀을 바르기 전
종이를 펼친 상태에서 꾸며 주세요.

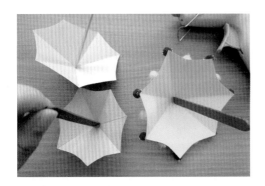

☀ 11 글루건으로 아이스크림 막대를 우산
안쪽 가운데 붙여요.

12 우산 완성!

#47
딸랑딸랑 방울 잠자리

아이들 오감 발달을 위해 움직이거나 소리 나는 만들기를 하면 좋아요.
방울 소리가 나는 잠자리를 간단하게 만들어 보세요.

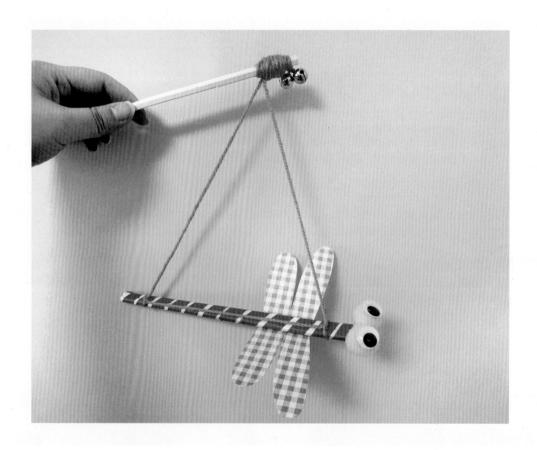

+5세

준비물 : 나무젓가락 2개, 패턴 색종이, 두꺼운 색지나 도화지,
연필, 뽕뽕이, 털실, 방울, 무빙 아이, 가위, 양면테이프,
풀, 글루건

가이드

- 꼬리가 길게 나오도록 날개를 앞쪽으로 붙이세요.
- 날개는 쉽게 찢어지지 않는 종이를 사용하세요.
- 실을 연결할 때 잠자리가 한쪽으로 기울지 않도록 중심을
 맞추세요.

1 1cm 정도 폭으로 색종이 띠를 오려
나무젓가락에 비스듬히 감아요.

2 두꺼운 종이에 색종이를 붙이고 반으로 접어,
잠자리 날개 반쪽을 그리고 오려요.

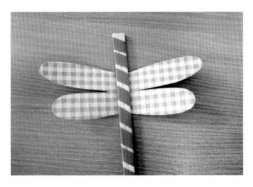

3 날개 중앙에 양면테이프를 붙이고, 날개를
펼쳐 나무젓가락에 붙여요.

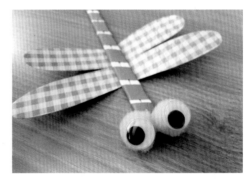

4 앞쪽에 뽕뽕이와 무빙 아이를 글루건으로
붙여요.

Tip 무빙 아이가 없으면, 눈을 종이에 그려서
잘라 붙여 보세요.

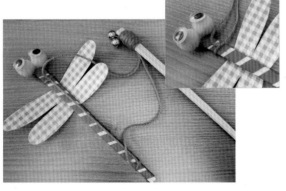

5 털실을 길게 빼서 머리와 꼬리 쪽을 묶고,
나무젓가락 끝 부분에 둘둘 말아 연결해요.
나무젓가락에 방울도 2개 정도 달아줘요.

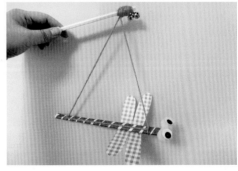

6 방울 잠자리 완성!
나무젓가락을 잡고 위아래로 흔들어요.

마디마디 움직이는 종이 인형

할핀을 이용하여 관절이 움직이는 종이 인형을 만들어 보세요.

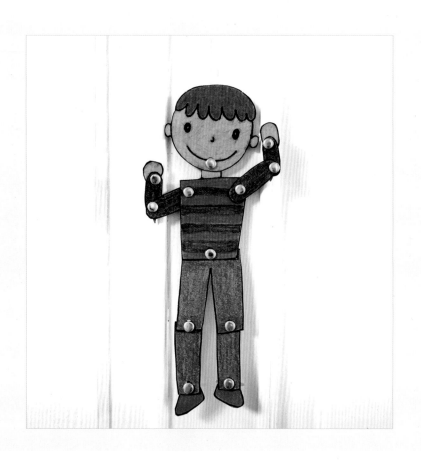

 준비물 : 두꺼운 종이 또는 골판지, 펀치, 할핀, 끈, 네임펜,
6세 색연필, 연필, 셀로판테이프, 가위

가이드

– 할핀은 길이 0.5mm 미만으로 준비하세요.

– 할핀에 긁혀 다칠 수 있으니 보호자가 작업하세요.

– 만들기를 하기 전, 몸의 각 부분 명칭과 위치를 관찰하세요.

1 두꺼운 종이에 얼굴과 눈, 코, 입, 머리카락
 등을 그려서, 색칠하고 오려요.

2 상하체를 관절 마디마다 분리해서 단순한
 도형으로 그려요.

3 색칠하고 오린 후, 분리된 몸 조각을 맞춰요.

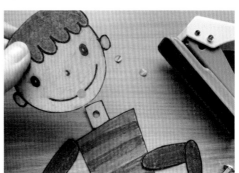

4 펀치로 각 관절마다 구멍을 뚫어요.

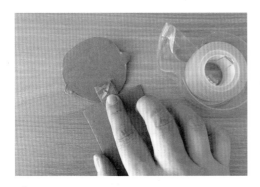

5 각 관절 부위를 할핀으로 연결해요.
 할핀 뒷면에 긁히지 않게 셀로판테이프를
 붙여요.

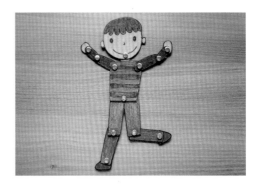

6 인형의 할핀 연결 부분을 움직여 여러 자세를
 만들어요.
 Tip 인형 뒷면에 끈을 붙여 벽이나 문에 달아
 보세요.

푹신푹신 솜 애벌레

투명한 비닐을 활용해 반짝반짝 빛나면서 푹신푹신한 애벌레를 만들어 보세요.
말랑말랑 만져지는 촉감으로 놀이가 더욱 즐거워집니다!

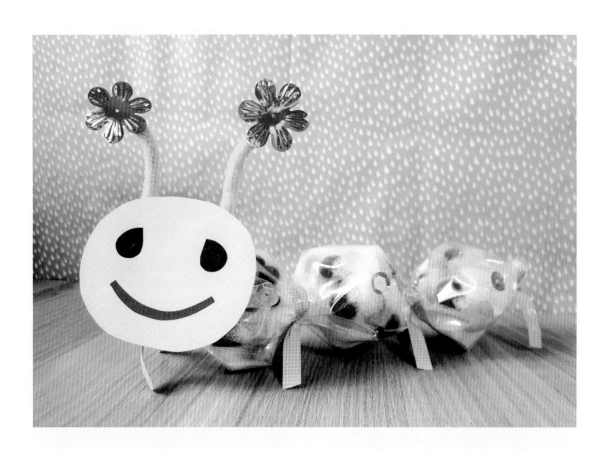

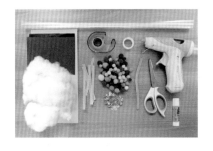

+5세

준비물 : 투명 비닐 포장재, 솜, 색지, 색종이, 빵끈, 뽕뽕이,
모루(털철사), 반짝이 스팽글, 풀, 글루건, 셀로판테이프,
양면테이프, 가위

가이드

– 투명 포장재 안에 뽕뽕이를 고르게 넣어 무늬로 보이게 하세요.

– 중간중간을 묶기 전에, 솜과 뽕뽕이가 빠져 나오지 않게 비닐
양쪽을 먼저 봉하세요.

– 투명 포장재가 없을 경우 색종이 비닐이나 지퍼백 등을 사용하세요.

1 비닐 포장재를 펼치고, 그 위에 솜을 뜯어서 고르게 펼친 후 뽕뽕이를 골고루 뿌려요.

2 솜과 뽕뽕이가 양쪽으로 튀어나오지 않을 정도로 비닐을 말아서 테이프로 붙여요.

3 양쪽 끝을 기준으로 3등분하여 빵끈으로 조여요.

4 색종이를 눈과 입 모양으로 오려서 동그란 색지 위에 붙여 얼굴을 만들어요.

5 더듬이가 될 모루를 'ㄷ'자로 구부린 후, 색지 뒤에 테이프로 붙여요.

6 글루건으로 반짝이 스팽글을 붙여 더듬이를 꾸미고, 몸통과 얼굴을 붙여요.

#50
알록달록 색종이 비닐 물고기

색종이 자투리와 비닐을 이용해 화려한 물고기를 만들어 보세요.
알록달록 빛나는 물고기를 만들 수 있어요.

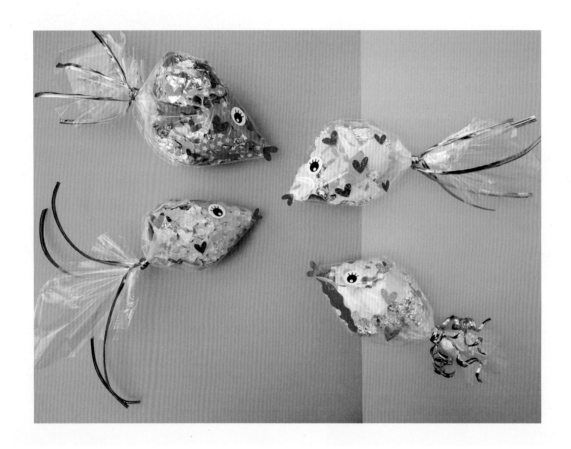

+5세 준비물 : 색종이 자투리, 색종이 비닐, 빵끈(빵철사), 쿠킹 호일,
눈 스티커, 꾸미기 스티커, 핑킹가위, 연필

가이드

– 비닐을 완전히 밀봉하면 욕조나 세숫대야에 물을 부어 놓고
물고기를 띄워 볼 수 있어요.
– 물고기 입에 클립을 붙여 자석이 달린 낚싯대를 만들어 낚시
놀이를 할 수도 있어요.

1 쿠킹 호일을 동그랗게 또는 세모, 네모
모양으로 만들어요.

2 색종이 비닐 안에 원하는 만큼 호일 뭉치를
넣어요.

3 핑킹가위로 자투리 색종이를 자유롭게
잘라요.

4 색종이 조각을 비닐 안에 원하는 만큼 넣어요.

5 비닐의 몸통과 꼬리로 나뉘는 부분을 잘 모아
오므려요.

6 오므린 부분을 빵끈으로 꼭 감아요.
빵끈 여러 개로 화려하게 꼬리를 표현해요.

7 둥근 연필에 빵끈을 말아서 꼬불꼬불한
모양을 만들어요.

8 스티커를 물고기 비늘처럼 보이게 붙여
몸통을 꾸며요.

9 눈 스티커를 좌우로 대칭되게 2개 붙이고,
하트 모양 스티커로 입을 만들어요.

10 물고기 완성!

#51
바닷속 종이컵 문어

자유롭게 몸을 움직이는 문어를 따라 하면서 신체 놀이를 하고,
직접 문어를 만들며 즐거운 시간을 가져 보세요.

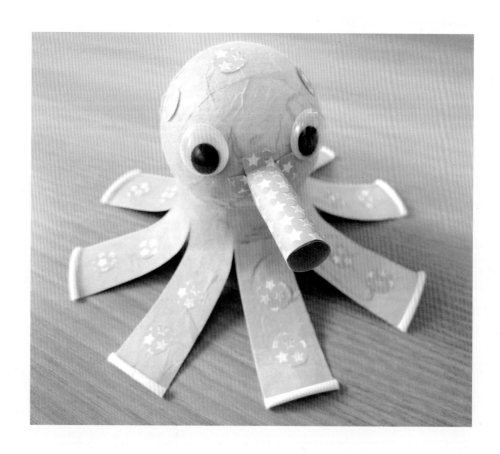

 5세+ 준비물 : 종이컵, 패턴 색종이, 색한지, 우드락 볼(종이컵 밑부분
지름 크기), 무빙 아이, 가위, 풀, 양면테이프

가이드

- 우드락 볼이 없으면, 신문지나 쿠킹 호일을 동그랗게 뭉쳐서
 사용하세요.
- 우드락을 톡톡 치면서 종이컵에 끼우듯이 붙여 보세요.
- 종이컵 끝까지 가위집을 내지 마세요.

1 먼저 종이컵을 엎어 놓고 우드락 볼 끼울 구멍을 가위로 오려요.

2 우드락 볼 아래쪽에 양면테이프를 붙여 구멍 낸 종이컵 바닥에 끼우듯이 붙여요.

3 한지를 붙이기 쉽게 네모 모양으로 작게 오려 여러 장 준비해요.

4 우드락 볼과 종이컵이 하나로 이어지게 한지를 붙여요.

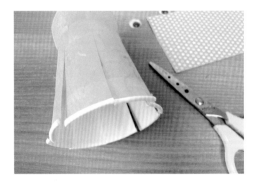

5 우드락 볼 반대쪽 종이컵 하단에 문어다리가 8개 되도록 가위집을 내요.

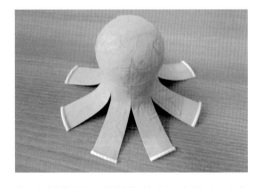

6 머리 부분 우드락 볼을 살짝 눌러 문어다리가 자연스럽게 펴지도록 해요.

7 문어 수관은 색종이를 원통형으로 말아서 붙여 만들어요.

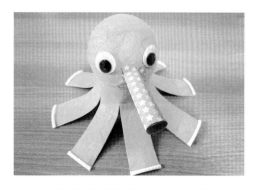

8 수관 끝에 가위집을 내어 머리 중앙에 붙이고 무빙 아이도 붙여요.

9 색종이로 작은 동그라미를 오려 점무늬와 빨판을 표현해요.

10 전체적으로 동그라미를 붙이면 완성이에요.

#52

삐약삐약 종이컵 병아리

거꾸로 세운 종이컵은 배와 엉덩이가 볼록한 병아리처럼 보이기도 합니다.
종이컵에 노란색 한지를 붙여 보송보송한 병아리를 만들어 보세요.

+ 5세 준비물 : 종이컵(대, 소), 색종이, 노란색 한지, 모루, 가위, 풀,
셀로판테이프

가이드

- 한지는 얇기 때문에, 종이컵에 풀을 적당히 발라 붙여 주세요.
- 병아리를 만든 후, 색종이 조각으로 모이를 주는 놀이도 할 수
있어요.

150

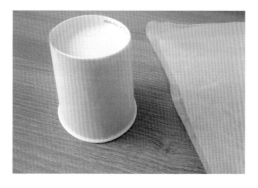

1 종이컵에 노란색 한지나 색종이를 붙이고,
 뒤집어 세워요.

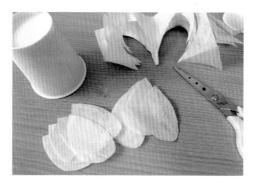

2 한지를 여러 겹 접어 물방울 모양으로 오려요.

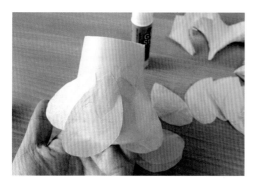

3 한지 윗부분에만 풀칠해서 뒤집은 종이컵
 아래부터 위로 겹치게 붙여요.

4 뒤집은 종이컵 윗부분도 한지로 덮어 붙이고,
 색종이로 눈과 입을 오려 붙여요.

5 모루는 10cm 정도 길이로 꼬아서 발이
 되도록 2개를 만들어요.

6 모루로 만든 발은 셀로판테이프로 종이컵
 안쪽에 붙여요.

7 두 번째 병아리는 한지로 컵을 감싼 후,
종이컵 안쪽에 풀을 바르고 한지를 컵 안쪽에
모아서 넣어 붙여요.

8 감싸진 종이컵을 뒤집어 세우고, 색종이로
눈과 입, 날개를 오려 붙여요.

9 종이컵 병아리 2마리 완성!

#53
우유팩 너구리

우유팩 입구 모양을 이용하여 동물을 만들 수 있어요.
우유를 마시고 깨끗이 씻어 둔 우유팩을 이용해 너구리를 만들어 보세요.

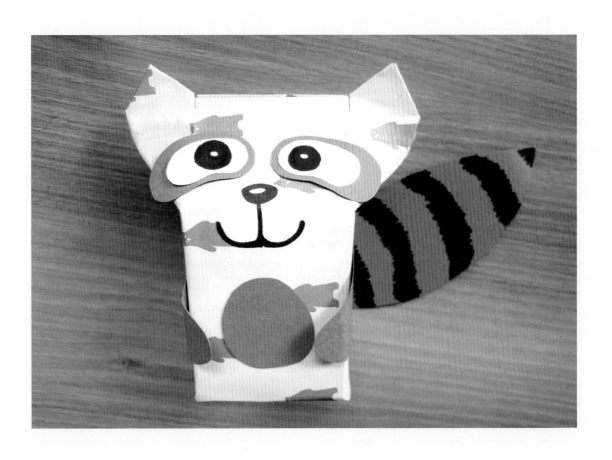

 5세 준비물 : 우유팩, 색종이 또는 포장지(노란색), 색지(갈색), 풀,
매직 또는 사인펜, 양면테이프, 가위

가이드

– 처음 만들어 본다면, 제일 작은 200ml 우유팩을 준비하세요.
– 색종이를 전체적으로 감쌀 때 종이가 울지 않도록 차분히
 붙이세요.
– 큰 포장지를 준비하면 더 편하게 감쌀 수 있어요.

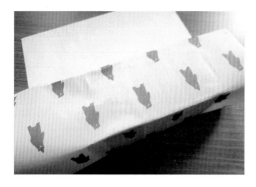

1 포장지를 바닥에 놓고 딱풀을 고르게 펴 발라
우유팩에 붙여요.

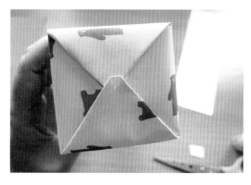

2 우유팩 바닥면은 포장하듯이 양쪽 종이
가운데를 눌러 붙인 후 위아래를 모아 붙여요.

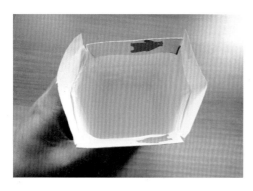

3 열린 윗부분은 종이 1~2cm 여유를 두고
잘라요. 날짜가 찍힌 마주보는 두 곳의 포장지
부분을 안으로 접어 붙여요.

4 우유팩 입구 안쪽에 양면테이프를 붙이고,
접히는 양쪽 입구를 바깥으로 빼내어 붙여요.

5 양쪽에 튀어나온 곳을 삼각형 모양으로
접거나 오려서 귀를 표현해요.

6 땅콩 모양으로 눈을 오려 붙여요.

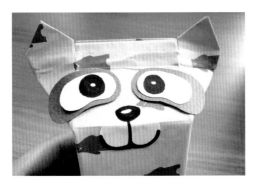

7 눈동자를 그려요. 둥글게 자른 흰 종이에
 코와 입을 그려 눈 아래에 붙여요.

8 색지를 꼬리 모양으로 오린 후, 매직으로
 줄무늬를 그려요.

9 꼬리와 나머지 손, 발, 배를 오려 붙이면,
 너구리 완성!

#54
클레이 정글짐

이쑤시개와 클레이를 이용하여 블록 놀이하듯 정글짐을 만들어 보세요.
아슬아슬 균형을 잡아 가는 만들기 과정을 게임처럼 즐길 수 있어요.

 5세

준비물 : 두께 1cm 이상 폼 보드 또는 우드락, 이쑤시개, 꼬치,
아이클레이

가이드

– 클레이를 차분하게 연결하여 이쑤시개에 찔리지 않도록 하세요.
– 연결 작업을 하면서, 어떤 모양이 보이는지 이야기 나눠 보세요.

☀ 1 클레이를 동그랗게 뭉쳐 폼 보드에 올려요.
 그리고 길이가 다른 이쑤시개와 꼬치를 꽂아요.

2 이쑤시개와 꼬치 위쪽에 또 다른 클레이를
 꽂아요.

3 보호자와 아이가 교대로 이쑤시개와 클레이를
 연결하면서 공간을 확장해 나가요.

4 공간 간격에 따라 이쑤시개나 꼬치를 잘라서
 연결시켜요. 아니면 새로운 위치에서 다시
 시작해요.

5 폼 보드를 돌려 보거나 위에서 내려 보면서
 달라지는 형태를 관찰해요.

6 폼 보드를 가득 채웠다면 마무리해요.

짤랑짤랑 방울 탬버린

타악기는 아이들의 오감 발달에 도움이 됩니다.
딸랑딸랑 소리가 나는 방울 탬버린을 만들어 박자 놀이도 하고 노래를 부르는 시간도 가져 볼까요?

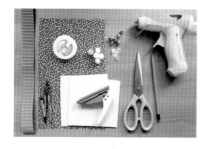

+ 5세

준비물 : 하드보드지, 패브릭 스티커 또는 옷감, 골판지, 연필,
컴퍼스, 펀치, 방울, 낚싯줄, 가위, 글루건, 뽕뽕이,
꾸미기 재료

가이드

– 탬버린이 될 부분은 단단하고 튼튼한 재료를 사용하세요.

– 하드보드지가 없으면 택배 상자를 대신 사용해 보세요.

– 탬버린이 찢어지지 않게 패브릭 원단을 덧대 보세요.

– 방울 개수에 따라 소리를 들으며, 원하는 소리를 찾아보세요.

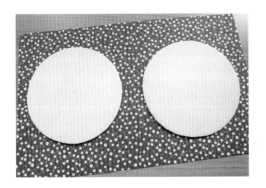

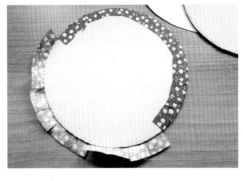

1 하드보드지 위에 컴퍼스로 원 2개를 그려서
 오린 후, 패브릭 스티커 위에 올려요.
 Tip 일반 옷감이라면 글루건이나 양면테이프로
 붙이세요.

2 원보다 1~2cm 크게 따라 오린 후 가위집을
 내어 종이를 둥글게 돌려가며 붙여요.

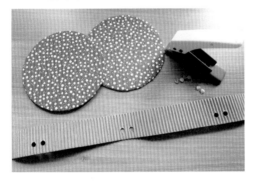

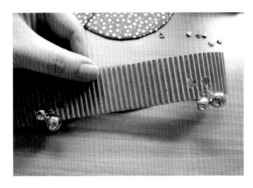

3 골판지를 3cm 정도 폭으로 원둘레만큼
 길게 자르고, 방울을 달 구멍을 펀치로
 2개씩 여러 군데 뚫어요.

4 낚싯줄로 연결한 방울을 골판지 구멍에 끼워
 묶어요.

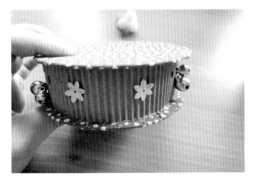

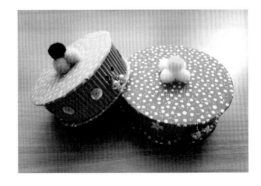

5 골판지를 원보다 작은 원통으로
 만들어요. 그 윗면과 아랫면에 하드보드지를
 글루건으로 붙이고, 골판지 부분을 꾸며요.

6 윗면에 뽕뽕이를 손잡이처럼 붙여요.
 탬버린 완성!

#56

빙글빙글 색깔놀이 팽이

색과 색을 섞어 새로운 색이 만들어지는 과정은 신기합니다.
물감을 사용하지 않고도 색이 섞이는 현상을 볼 수 있는 팽이를 아이와 함께 만들어 보세요.

 준비물 : 종이컵, 흰 도화지, 골판지 자투리, 연필,
5세 사인펜 또는 매직, 이쑤시개, 송곳, 풀, 가위(대), 자

가이드

– 색이 섞이는 현상을 잘 보려면 발색이 약한 색연필보다 진한
 사인펜이나 매직, 크레파스 등을 사용하세요.
– 색칠하기 전에 아이와 함께 색이 혼합되면 어떤 색으로 보일지
 미리 상상해 보세요.

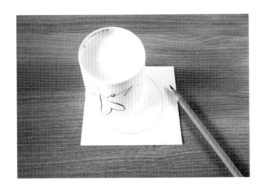

1 흰 도화지 위에 종이컵을 엎어 놓고, 원을
따라 그려요.
Tip 종이컵을 잡은 손은 고정이 어려우니,
보호자가 아이 손을 감싸서 잡아 주세요.

2 원 내부를 파이 나누듯이 등분해서 선을
그려요. 좀 더 세부적으로 칸을 나눠도 좋아요.

3 칸 각각에 사인펜이나 매직으로 색칠을 해요.

4 색칠이 끝나면, 가위로 동그랗게 오려서
골판지에 붙여요.

5 팽이 모양을 따라 골판지를 자른 후,
정가운데에 송곳으로 구멍을 뚫어요.
Tip 굵은 송곳만 있다면 구멍을 살짝 내고
이쑤시개로 밀어 넣듯 꽂아 주세요.

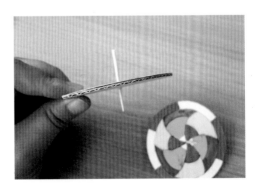

6 뚫은 구멍에 이쑤시개를 4cm 정도로 잘라
끼워요.
Tip 구멍이 이쑤시개보다 크면 글루건으로
고정하세요.

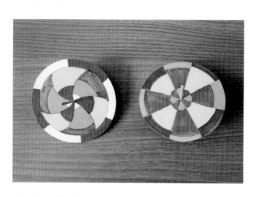

7 팽이 완성!

8 팽이를 돌리면서 아이와 함께 색을 관찰해요.

위아래 돌려보는 그림 상자

상자에 그림을 그려서 퍼즐처럼 맞추는 만들기를 소개할게요.
상자를 돌리면 그림이 바뀌면서 옷을 갈아입거나 얼굴과 몸이 바뀌는 놀이 박스를 만들어 보세요.

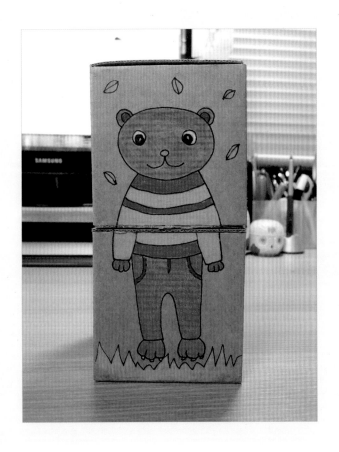

 6세

준비물 : 재활용 상자, 골판지 또는 하드보드지, 칼, 할핀, 송곳,
글루건, 매직, 색연필

가이드

– 아이 연령에 따라 2단 상자를 3단으로 만들어 보세요.
– 상자를 이어 붙이는 작업 순서 1~4는 보호자가 사전에 미리
　해 놓는 것을 권장합니다.

1 상자를 2등분하고, 하드보드지를 뚜껑 크기로
 2개 만들어요.

2 뚜껑 정중앙에 송곳으로 구멍을 내요.

3 뚜껑 2개를 겹친 후, 할핀을 꽂아요.
 뒷면에서 할핀을 꺾어요.

4 글루건으로 뚜껑을 각 상자에 붙여요.
 그러면 위아래 상자가 각각 돌아가요.
 Tip 여기까지 보호자가 미리 해 두셔도 좋습니다.

5 상자를 눕혀서 위아래로 나눠 그림을 그려요.

6 아래쪽 상자를 돌려가면서 새로운 그림을
 이어서 그려요. 위쪽 상자도 똑같이 작업해요.

7 그림을 색칠해요.

8 색칠이 끝나면, 상자 위아래 그림을 돌려가며 그림 형태를 바꿔요.

찰칵찰칵 상자 카메라

재활용 상자와 종이컵으로 카메라를 만들어 볼까요?
그리고 아이와 포즈를 취하면서 사진 찍기 놀이를 해 보세요.

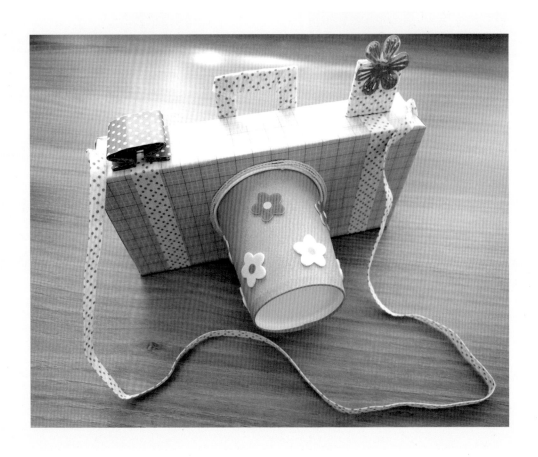

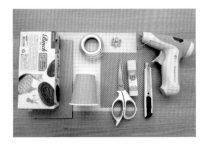

**+
5세**

준비물 : 재활용 상자(과자 상자), 종이컵, 골판지 자투리,
패턴 색종이 또는 포장지, 리본테이프, 스팽글,
가위, 칼, 풀, 글루건, 꾸미기 스티커

가이드

- 상자는 아이의 손에 맞는 크기로 준비하세요.
- 부품을 꾸밀 때 사용할 리본테이프, 스팽글이 없다면
 털실, 단추로 대체하세요.

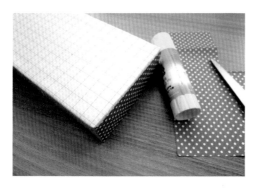

1 상자 전체를 패턴 색종이나 포장지로 붙여요.

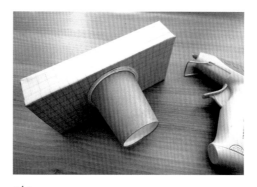

☀ 2 글루건으로 종이컵을 상자 중앙에 붙여요.
패턴 색종이, 리본테이프로 카메라 바디를
꾸며요.

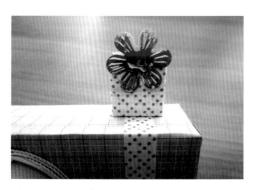

☀ 3 플래시는 골판지를 네모로 잘라
리본테이프로 꾸미고, 반짝이는 스팽글로
장식해요. 글루건으로 카메라 상자 위쪽에
붙여요.

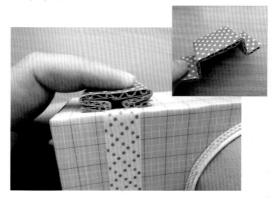

☀ 4 셔터는 패턴 색종이로 꾸민 골판지를
길게 잘라 'ㅗ' 모양으로 접어서, 글루건으로
양 날개 부분을 카메라 위쪽에 붙여요.

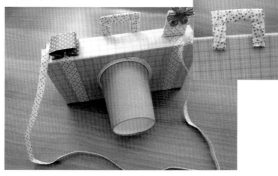

5 뷰파인더는 골판지를 'ㄷ'자로 오려 리본테이프로
꾸민 후, 카메라 위쪽 중앙에 붙여요. 카메라를
아이 목에 걸었을 때 가슴에 내려올 정도 길이로
리본테이프를 겹쳐 붙인 끈이나 리본을 달아요.

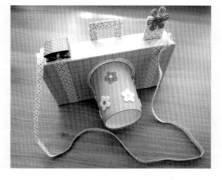

6 꾸미기 스티커로 종이컵 렌즈를 꾸미면,
카메라 완성!

동물 흉내 내기 주사위

주사위 여섯 면에 동물이나 사람 표정, 동작 등을 그려 보세요.
그리고 던져서 나오는 모습을 따라 하는 놀이를 해 보세요.

6세

준비물 : 두꺼운 도화지(켄트지 두께 이상), 연필, 채색 도구, 자,
가위, 양면테이프

가이드

- 주사위는 던지기 도구라 두껍고 튼튼한 골판지나 하드보드지로
 만들어 주세요.
- 가위바위보로 주사위 굴리는 순서를 정하고, 나오는 그림에 따라
 흉내 내기를 해 보세요.

1 한 변이 7.5~8cm 되는 정육면체 도면을
 그려요. 조립 시 접착될 곳은 1cm 정도 여유
 공간을 그려요.

2 종이가 두꺼우니 보호자가 가위로 도면을
 오려요. 다 오린 후, 접는 선을 자를 대고
 꺾어서 접어요.

3 종이를 뒤집어 각 칸에 흉내 낼 동물을
 그려요.

4 그림 방향은 상하좌우 고민 말고 자유롭게
 그려요.

5 다양한 채색 도구로 색칠해요.
 Tip 아이가 드로잉으로 만족하면 색칠하지
 않고 조립해도 됩니다.

6 양면테이프로 붙여 조립하면, 주사위 완성!
 Tip 모서리 마감이 깔끔하지 않으면
 (마스킹) 테이프로 모서리를 꾸며 보세요.

오르락내리락 요구르트병 로켓

요구르트병을 활용하여 위아래로 움직이는 로켓을 만들어 보세요.

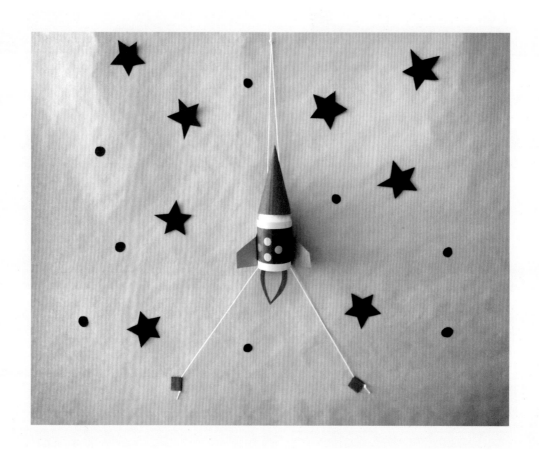

 5세

준비물 : 요구르트병, 색지, 끈(실) 1m 정도, 빨대, 셀로판테이프,
풀, 가위

가이드

- 로켓이 잘 움직이려면, 빨대는 굵은 것으로 끈은 가는 것으로
 준비하세요.
- 끈 끝을 테이프로 뾰족하게 말아 붙이면 빨대에 끈을 쉽게 끼울
 수 있어요.

1 색지 한쪽을 뾰족하게 말아 붙여 고깔을 만든
후, 아래 튀어나온 부분을 가위로 잘라 내요.

2 고깔을 요구르트병에 끼우고 테이프로 고정한
후, 옆면에 색종이를 붙여요.

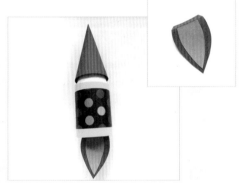

3 색종이를 불꽃 모양으로 오려서 요구르트병
아래에 붙여요. 색종이와 스티커로 로켓을
꾸며요.
Tip 연필로 모양을 그려서 오리면 쉬워집니다.

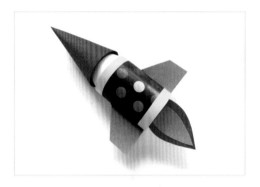

4 색종이를 로켓 날개 모양으로 오려서
요구르트병 양옆에 붙여요. 로켓 완성!

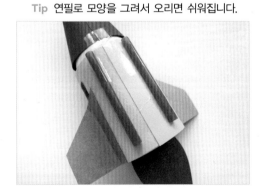

5 빨대를 요구르트병보다 짧게 2개 잘라, 뒷면에
평행하게 붙여요.

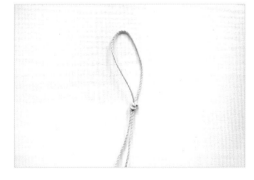

6 1m 이상 길이 끈을 반으로 접어, 접힌 부분에
고리를 만들어 매듭지어요.

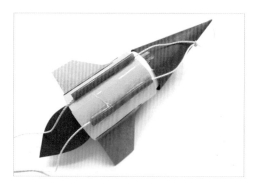

7 고리가 있는 매듭 부분이 로켓 위쪽에 오도록
해서, 각 가닥을 빨대에 끼워요.

8 빨대 구멍을 통과한 끈 두 가닥이 빠지지
않게 끝에 종이를 붙여요.

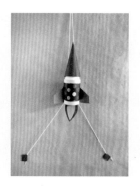

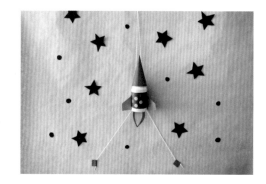

9 고리 부분을 벽에 걸고, 양쪽 끈 끝을 손으로
잡고 벌렸다 오므렸다 해요.

10 큰 종이에 우주 배경을 꾸며서 로켓을
달아요.

까꿍! 나타났다 사라지는 컵 인형

손을 움직이면 '까꿍' 하고 나타났다 사라지는 인형 놀이 컵을 만들어 보세요.

+5세 준비물 : 종이컵(대), 흰 종이, 주름 빨대 3개, 연필, 색연필,
네임펜, 송곳, 가위, 셀로판테이프

가이드

– 종이컵 속에 그림 인형이 들어갔을 때, 그림 인형이 보이지 않는
 위치에 구멍을 뚫어 주세요.
– 상황에 따라 축하하는 인형, 사과하는 인형, 노래하는 인형 등
 다양한 놀이 컵을 만들어 보세요.

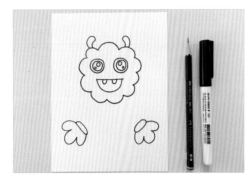

1 흰 종이에 인사하는 얼굴과 손을 그려요.
종이컵 속에 들어갈 크기로 얼굴을 그려요.

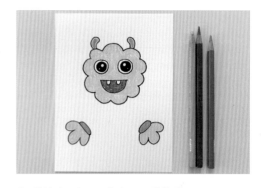

2 색연필 또는 크레파스로 색칠해요.

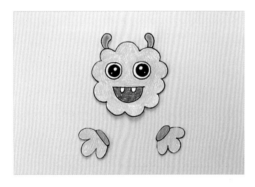

3 얼굴과 손을 가위로 오려요.

4 주름 빨대 3개의 윗부분을 나란히 모아서
테이프로 붙여요.

5 송곳으로 종이컵 밑면에 빨대 1개 굵기의
구멍을 뚫어요.

6 종이컵 옆면 양쪽에도 빨대 1개 굵기로
구멍을 뚫어요.

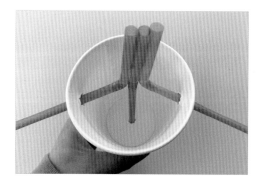

7 빨대 3개를 각각의 구멍에 끼워요.

8 빨대 3개를 모은 부분에 얼굴을, 양쪽 끝에 손을 붙여요.

9 한 손은 가운데 빨대를 잡고, 다른 한 손은 종이컵을 위아래로 움직여요.

10 나타났다 사라지는 컵 인형 완성!

#62

뽕뽕! 튀어나오는 깜짝 상자

'Jack In The Box'라고도 하는 재미있는 깜짝 장난감 상자를 함께 만들어 보세요.

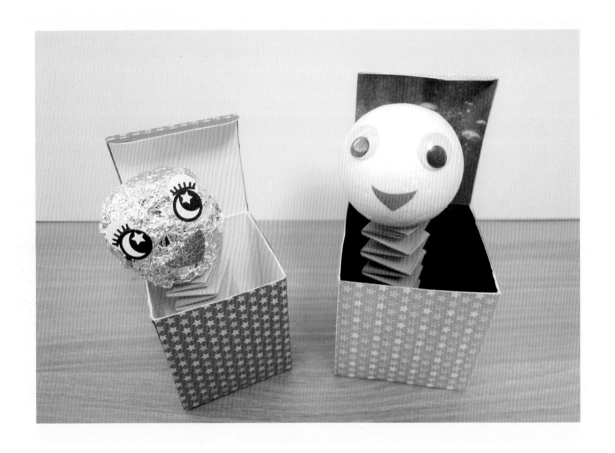

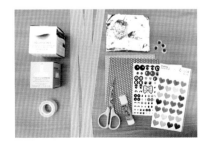

 5세

준비물 : 크림 화장품 상자, 쿠킹 호일 또는 우드락 볼, 색지,
패턴 색종이, 꾸미기 스티커, 가위, 풀, 양면테이프

가이드

– 상자보다 작은 쿠킹 호일 뭉치나 우드락 볼을 준비하세요.

– 뭉친 쿠킹 호일이 가벼워야 튀어나올 수 있어요.

– 스프링 역할을 할 색지 길이는 상자 높이에 따라 다른데,
 보통 2.5×40~50cm로 4줄 정도 준비하세요.

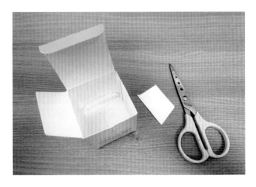

1 화장품 상자는 뚜껑을 열고 양쪽 날개를 잘라요.

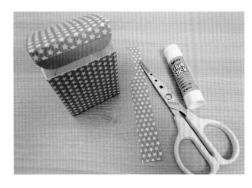

2 화려한 패턴 색종이를 상자에 붙여요.

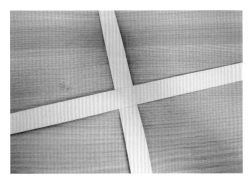

3 길게 자른 색지를 이어 붙여 80cm 정도 길이로 2개 만들고, '十' 모양으로 붙여요.

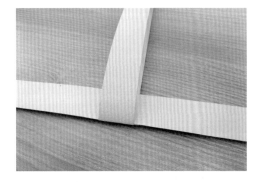

4 먼저 밑에 깔린 종이 한 장을 위로 접어 올려요.

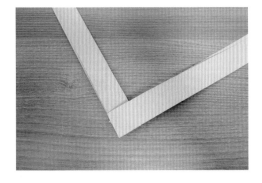

5 그다음 다른 종이를 'ㄴ'자 모양으로 접어요.

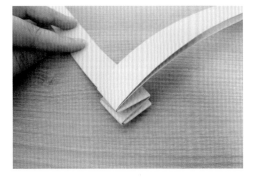

6 이제 2장씩 잡고 서로 번갈아가며 아래로 옆으로 접어요.

7 상자 깊이보다 종이 스프링이 좀 더 높아야
 우드락 볼이 튀어나와요.
 Tip 스프링 높이가 낮다면 상자 바닥에 두께가
 있는 종이를 붙여 주세요.

8 쿠킹 호일 뭉치를 양면테이프로 스프링에
 붙이고, 스티커를 이용해 인형 얼굴을 꾸며요.

9 종이 스프링 밑면에 양면테이프를 붙이고
 상자 안쪽 바닥에 붙여요.

10 뚜껑을 살짝 끼워서 닫아요.

11 뚜껑을 열면, 인형이 '톡'하고 위로 올라와요.

#63

슝슝 굴러가는 자동차

직접 만든 자동차로 경주 놀이를 하면 어떨까요?
재활용 상자와 빨대를 이용해 부드럽게 굴러가는 자동차를 만들어 보세요.

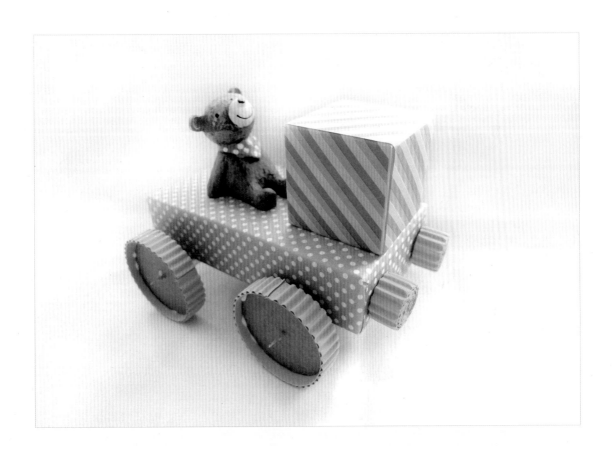

 5세

준비물 : 모양이 다른 재활용 상자 2개, 패턴 색종이,
돌돌 말리는 색골판지, 딱딱한 골판지, 연필, 꼬치 2개,
빨대, 목공풀, 풀, 양면테이프, 가위, 송곳

가이드

– 바퀴 양쪽이 동시에 잘 굴러가려면, 바퀴 정중앙에 구멍을
뚫으세요.

– 상자 바닥에 빨대 2개는 꼭 평행이 되게 붙이세요.

– 상자 너비보다 긴 길이의 꼬치와 빨대를 준비하세요.

1 모양이 다른 상자 2개를 각각 다양한
색종이로 꾸며요.

2 승용차나 트럭 모양이 되도록 상자를 서로
합쳐 양면테이프로 붙여요.

3 색골판지를 1cm 정도 폭으로 길게 잘라요.
안쪽에 목공풀을 바르고, 돌돌 말아
붙여요. 이렇게 2개 만들어요.

4 자동차 앞면 라이트가 되도록 2개를 나란히
붙여요.

5 자동차 바퀴는 딱딱한 골판지에 동그라미
4개를 그려서 오리고, 색골판지 띠도 4개
준비해요.

6 바퀴 4장을 포개어 정중앙에 송곳으로
구멍을 뚫어요.

180

7 바퀴에 목공풀을 발라 색골판지 띠를 붙여요.

8 빨대를 꼬치 길이보다 짧게 2개로 잘라 자동차 밑면 앞뒤쪽에 테이프로 붙여요.

9 바퀴 중앙 구멍에 목공풀을 한 방울씩 바른 후, 한쪽 바퀴에 꼬치를 끼워요.

10 그다음 빨대에 꼬치를 끼우고 반대쪽 바퀴를 끼워요.

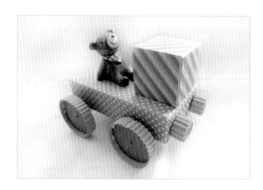

10 목공풀이 마르면 자동차 완성! 바닥에 놓고 잘 움직이는지 굴려 보세요.

#64

탱탱볼 미로 상자

상자를 움직여 미로 속 탱탱볼을 탈출시키는 놀이 상자를 만들어 볼까요?
미로 박스에 시작점과 끝나는 점을 만들어, 먼저 도착하는 탱탱볼이 이기는 시합도 할 수 있어요.

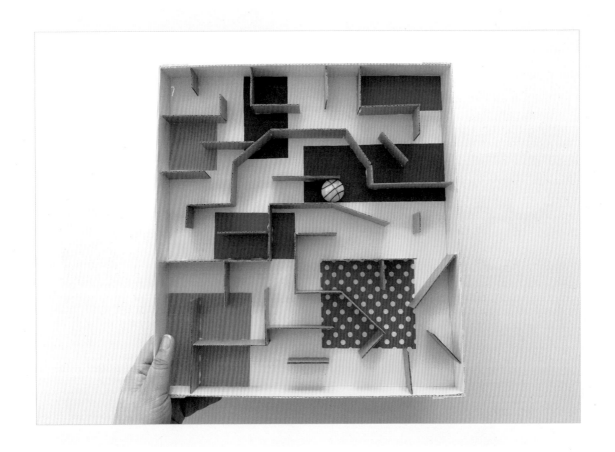

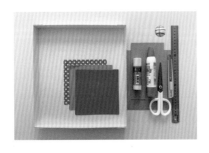

 + 6세

준비물 : 넓은 상자, 상자 자투리 또는 폼 보드,
　　　　미니탱탱볼 또는 구슬, 색종이, 풀, 목공풀, 가위, 자

가이드

– 상자를 좌우, 앞뒤로 기울이며 탱탱볼을 움직여서 놀이를 하세요.

– 탱탱볼이 지나갈 수 있는 간격을 유지해서 만드세요.

– 골목, 갈림길, 함정에 탱탱볼이 빠질 수 있는 구멍을 만들어
　보세요.

1 상자 바닥을 알록달록 색종이로 꾸며요.

2 상자 자투리를 상자 높이 폭으로 자른 후 다양한 길이로 조각을 준비해요.

3 목공풀로 조각을 미로 길 칸막이로 세워 붙여요. 이때 탱탱볼이 지나갈 수 있는 간격으로 붙여야 해요.

4 갈림길을 만들어 미로 속 길을 다양하게 해요.

5 탱탱볼이 지나갈 수 없는 함정도 만들어요.

6 상자 자투리로 미로 길을 덮어 가리면 놀이 난이도를 높일 수 있어요.

똑똑! 내 이름이 적힌 문패

아이 이름이 더욱 빛나도록 보드를 꾸며서 방문에 달아 볼까요?
나만의 이름 문패를 만들어 보세요.

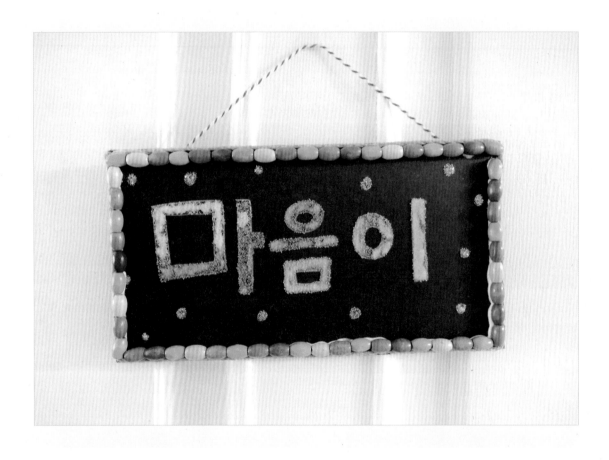

 5세 준비물 : 하드보드지 또는 폼 보드, 색연필, 목공풀, 물풀,
색모래, 구슬장식, 마끈, 끈, 셀로판테이프, 가위

가이드

- 꾸미기 재료로 색모래 대신 반짝이, 스팽글, 단추 등을
 활용하세요.
- 아이가 이름을 쓸 줄 모르면, 보호자가 먼저 쓰고 아이가 따라
 쓸 수 있도록 해 주세요.

184

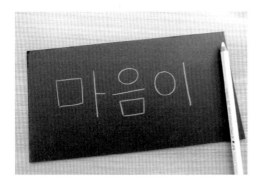

1 원하는 문패 크기로 보드를 잘라, 이름을 크게 써요.

2 글자에 두께를 넣어 그려요.

3 글자에서 한 가지 색모래를 뿌릴 곳에 목공풀을 발라요.

4 풀칠한 곳에 색모래를 뿌려요.
Tip 보드 아래에 신문지나 넓은 종이를 깔아 주세요.

5 보드를 들고 살살 흔들어 모래가 풀칠한 글자 부분에 모이게 해요.
Tip 안 붙고 떨어진 색모래는 잘 모아 담아 주세요.

6 같은 방법으로 다른 색을 표현해요.

7 배경에도 풀로 그림을 그려서, 색모래나
반짝이 가루를 뿌려 꾸며요.

8 보드 테두리에 목공풀을 발라 마끈으로
둘러요.

9 구슬장식을 이용해 테두리를 꾸며요.

10 꾸미기가 끝나면, 보드 뒷면에 끈을 연결해
아이방 문이나 벽에 걸어요.

#66
내 그림이 그려진 쇼핑백

선물을 담는 작은 크기의 쇼핑백을 쉽고 간단하게 만들어 보세요!

+ 5세

준비물 : 잘 접히는 두께의 색지 또는 A4 크라프트지, 사인펜,
색연필, 꾸미기 스티커, 양면테이프, 가위, 끈, 리본, 펀치

가이드

– 작업을 시작하기 전, 작업 순서 2~9를 참조해서 다른 종이로
쇼핑백을 미리 접어 보세요.
– 접히는 부분을 신경 쓰지 않고 그려도 된다고 아이에게 알려
주세요. 그림이 접히는 것을 망설이면, 스티커를 붙여 꾸며 보세요.

187

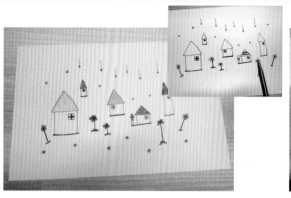

1 색지에 그림을 그리고, 강조하고 싶은 부분을
색칠해요.

2 색지를 뒤집어, 그림 옆 부분 한쪽 끝을
안쪽으로 1~1.5cm 접고 양면테이프를 붙여요.

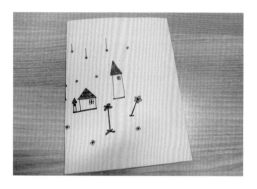

3 그 상태에서 종이를 반으로 접고, 양면테이프
종이를 떼어 양끝을 붙여요.

4 쇼핑백 밑면이 될 색지의 아랫부분에서
1/3 정도 접어 올려요.

5 접어 올린 색지 중 1장을 내려서 벌린 후,
펼쳐 눌러 접어요.

6 벌어진 밑변 위아래를 겹치도록 접어서
양면테이프로 붙여요.

7 종이 양옆을 접어, 가방 옆면을 만들어요.

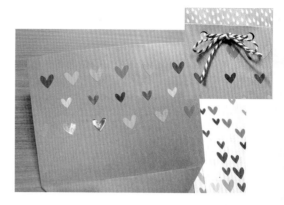

7-1 옆면 접기를 생략하고, 윗부분에 펀치로
구멍을 뚫어 리본 손잡이만 달아도 돼요.

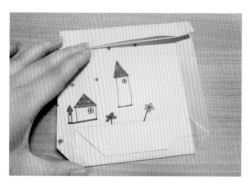

8 양옆을 다시 펼친 뒤, 종이 윗면을 2~3cm
접어요.

9 윗부분을 벌리고 양옆 접힌 선을 안쪽으로
접어 넣어요.

10 펀치로 구멍을 뚫고 리본을 밖에서 안으로
넣어요. 안쪽에서 매듭지어 손잡이 끈을
만들어요.

11 쇼핑백 완성!
Tip 작고 가벼운 소품으로 담으세요.

일곱색깔 무지개 부채

쉽고 간단한 부채 접기로 예쁜 부채를 만들 수 있어요.
종이 한 장을 펼치면 무지개가 활짝 펼쳐져요.

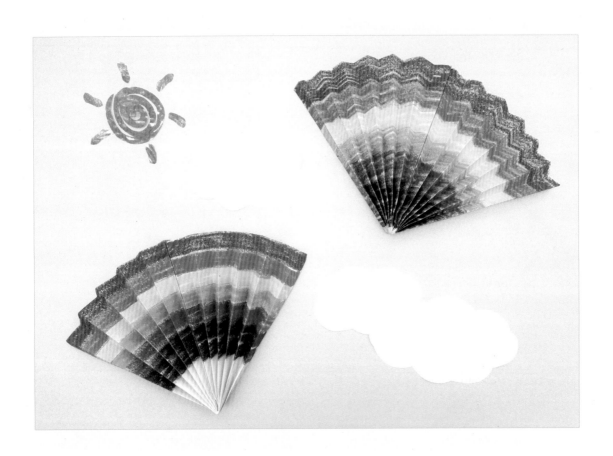

 5세 　준비물 : A4 용지, 크레파스, 연필, 자, 목공풀

가이드

– 무지개 모양이 잘 보이려면, 일정한 간격으로 대칭이 잘 되게
　접어 주세요.

1 종이의 짧은 변 기준, 양쪽에 일정한 간격으로
7칸 그려요.

2 바깥쪽부터 빨강, 주황, 노랑, 초록, 파랑,
남색, 보라 순서로 색칠해요.

3 종이 긴 변 기준으로, 부채 접기를 해요.

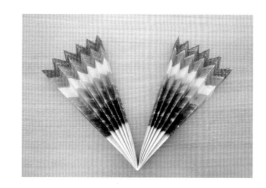

4 접은 종이를 반으로 접어요.

5 가운데 마주 보는 면을 목공풀로 붙여요.

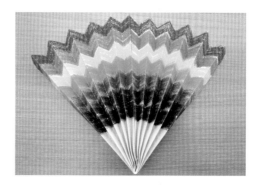

6 풀이 마르면 종이를 펼쳐요.
무지개가 보이는 부채 완성!

#68

땡그랑! 돼지 저금통

자신만의 저금통이 생긴다면, 돈에 대한 개념이 생기고 저금도 실천하지 않을까요?
페트병 뚜껑이 돼지코가 되는 재미있는 저금통을 만들어 보세요!

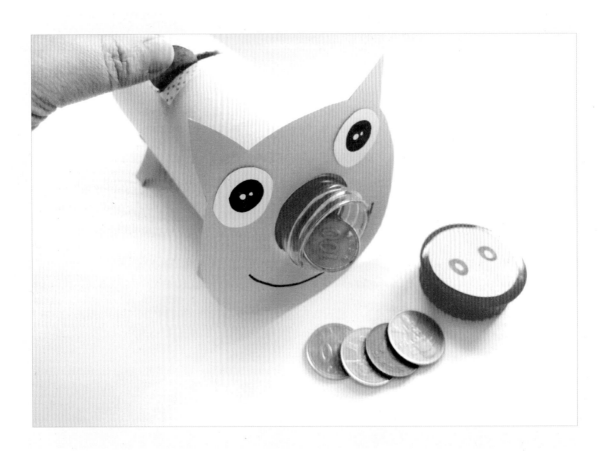

 6세 준비물 : 우유 페트병, 분홍 색지, 흰 종이, 양면테이프, 연필,
네임펜, 가위, 칼

가이드

– 페트병 입구는 동전보다 큰 크기로 준비하세요.

– 페트병에 동전 넣을 구멍을 뚫을 때 주의하세요.

– 완성된 저금통으로 보호자가 손님, 아이가 은행원이 되는
역할 놀이를 해 보세요.

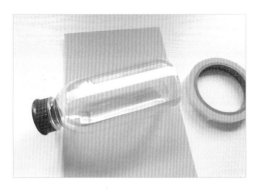

1 페트병에 색지를 감아 양면테이프로 붙여요.
바닥쪽은 종이 여유분을 조금 남겨요.

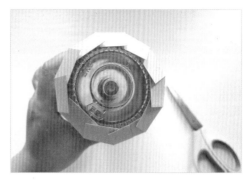

2 바닥쪽 색지에 가위집을 내서, 양면테이프로
바닥 테두리를 감싸듯 붙여요.

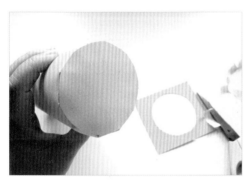

3 바닥 크기만큼 동그라미를 그려서 오린 후,
양면테이프로 바닥에 붙여요.

4 페트병 옆면에 동전 넣을 구멍을 직사각형
모양으로 내요.

 Tip 페트병이 두꺼우면 움직이지 않게 잘 잡고
 송곳으로 구멍을 뚫고 칼로 천천히 자르세요.

5 손이 다치지 않도록 잘린 부분에 색종이나
테이프 등으로 마감 처리를 해요.

6 뚜껑을 연 페트병 입구를 색지에 대고,
돼지 코가 될 원을 그려요.

🔅 7 원을 칼로 오리고, 돼지 얼굴을 그려요.

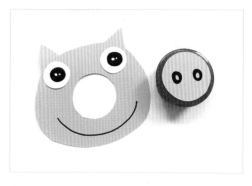

8 흰 종이를 동그랗게 잘라 눈을 그려 얼굴에 붙이고, 색지를 자른 원에 콧구멍을 그려서 뚜껑에 붙여요.

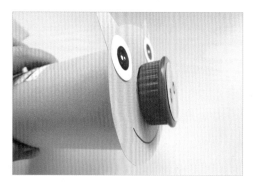

9 돼지 머리를 페트병 입구에 끼우고 뚜껑을 닫아요.

10 반으로 접은 색지에 다리를 그려서 오린 후, 'ㄱ'자로 접어 몸통에 붙여 세워요.

11 색지를 가늘게 자르고 연필에 감아 돼지 꼬리를 만들어, 페트병 바닥에 붙여요.

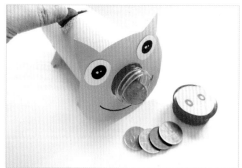

12 돼지 저금통 완성!

말랑말랑 양말 인형

손으로 만져지는 촉감이 좋으면 기분도 좋아져요.
말랑말랑 기분이 좋아지는 나만의 양말 인형을 만들어 보세요.

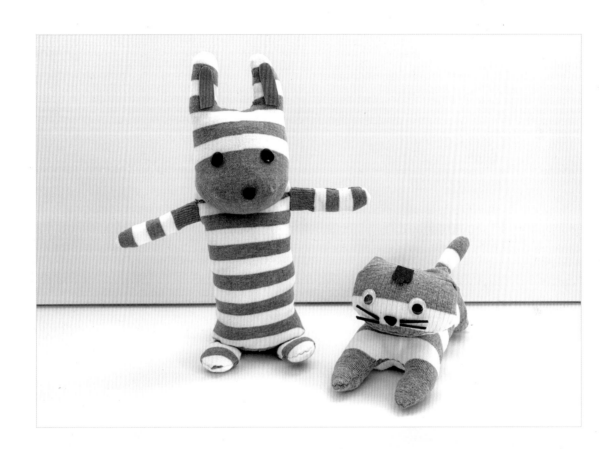

 7세 준비물 : 양말, 솜, 실, 바늘, 펠트, 단추 또는 무빙 아이, 연필,
가위, 글루건

가이드

– 바느질은 손을 다치지 않게 주의하세요.
– 인형을 만들어 아이의 가방, 머리띠 등에 달아 주세요.

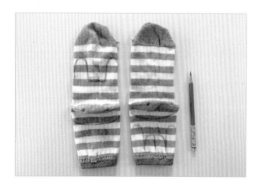

1 양말을 뒤집어서 한쪽에는 머리,
 다른 한쪽에는 몸통과 다리 등을 그려요.

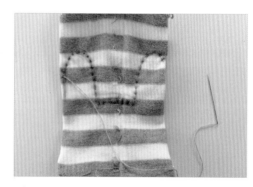

🔆 2 머리 부분 밑그림을 따라 시침질을 해요.

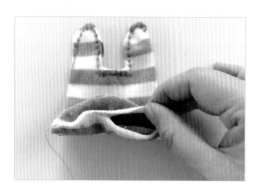

3 머리 부분을 모양에 따라 자르고, 솜이 들어갈
 정도 구멍을 남기고 바느질 매듭을 지어요.

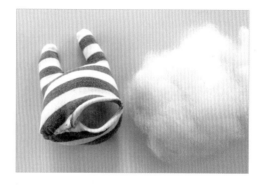

4 뒤집어서 솜을 빵빵하게 넣고, 바느질하여
 구멍을 막아요.

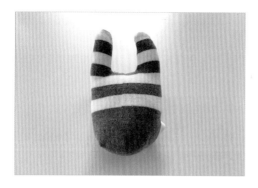

5 머리 부분 완성! 토끼 머리와 귀 모양이 잘
 잡히게 손으로 만져요.

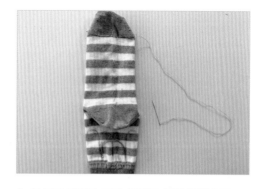

6 몸통과 다리를 그린 양말도 같은 방법으로
 작업해요.

7 머리를 만들고 남은 부분을 활용해 꼬리도
만들어요.

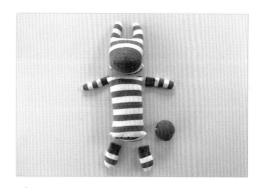

8 완성된 각 부분을 토끼 인형이 되도록
놓고, 글루건 또는 바느질로 연결해요.

9 단추와 펠트 등을 글루건으로 붙여 눈, 코,
귀를 완성해요.

돌돌 풀어 쓰는 종이롤 패드

종이를 두루마리 휴지처럼 필요한 만큼 잘라 쓸 수 없을까요?
이면지를 활용한 그림 종이롤과 패드를 만들어 보세요.

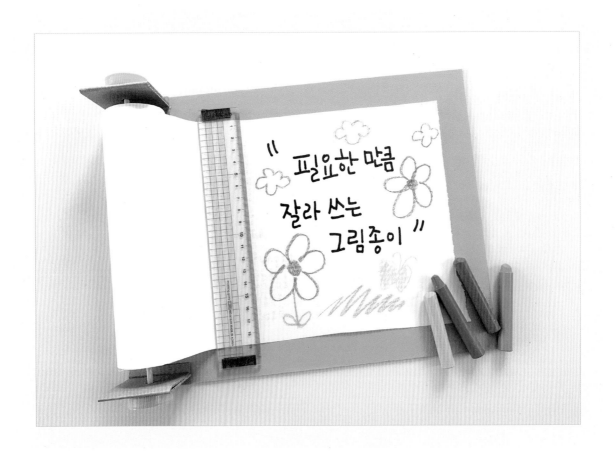

6세

준비물 : A4 이면지 10장, 상자 자투리, 색지,
꼬치 또는 둥근 나무젓가락, 자, 자석, 가위, 송곳,
풀, 셀로판테이프, 페트병 뚜껑 2개

가이드

– 이면지를 모아 종이롤을 만들어 두면, 리필할 수 있어요.
– 롤 패드 한쪽에 자의 눈금을 그려 줘도 좋아요.

1 준비한 꼬치와 자의 길이보다 약간 좁은
폭으로 이면지를 잘라요. 이면지 10장 정도를
한쪽 끝을 풀로 이어 붙여요.

2 이어 붙인 종이의 한쪽 끝을 꼬치에 테이프로
붙이고, 종이를 돌돌 말아요. 다 감으면
풀리지 않게 임시로 테이프를 붙여요.

3 상자 자투리에 색지를 붙여 패드를 만들어요.
패드는 이면지 종이보다 커야 해요.

4 직사각형 상자 자투리를 접어서, 꼬치에
끼울 구멍을 내서 고정대를 만들어요. 패드에
붙일 밑부분은 살짝 접어요.

5 꼬치를 끼울 폭으로 패드에 고정대를 붙이고,
종이롤을 끼워요.

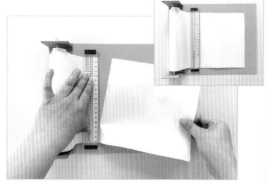

6 자석을 패드와 자 양옆에 붙여 서로 떼었다 붙일
수 있어요. 손으로 자를 눌러 종이를 찢어요.
Tip 페트병 뚜껑까지 고정대 양옆에 붙이면 종이롤
돌리기가 편해집니다.

#71
자신감 쑥쑥! 나만의 왕관

아이가 왕이 되어 보는 놀이를 하면 자신감을 가질 수 있어요.
직접 만든 왕관을 쓰면, 더욱 즐겁고 신날 거예요.

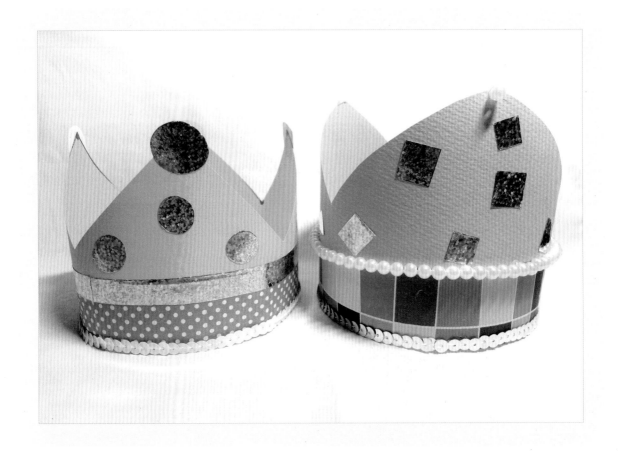

5세 준비물 : 색지, 패턴 색종이, 반짝이 색종이, 스팽글 끈, 구슬 끈,
반짝이 끈, 가위, 연필, 풀, 양면테이프, 글루건

가이드

– 왕관을 완성하면, 아이와 함께 역할 놀이를 해 보세요.
– 놀이를 할 때, 서로 존댓말을 하는 것이 좋아요.

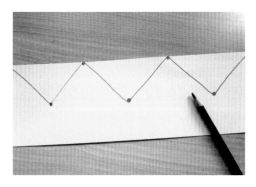

1 색지 띠에 윗변과 종이 중간에 일정한
 간격으로 점을 찍고 이어서, 산 모양을 그려요.
 Tip 자를 대고 그려도 됩니다.

2 선을 따라 가위로 오려요.

3 패턴 색종이를 잘라 띠를 두르듯 왕관
 아랫부분에 붙여요.

4 반짝이 색종이를 작은 네모, 세모, 동그라미
 모양으로 오려서 꾸며요.

5 조금 큰 동그라미를 그려서 오린 후, 왕관
 뾰족한 부분에 붙여요.

6 글루건으로 스팽글 끈이나 구슬 끈 등을
 붙여 마무리 장식을 해요. 머리 크기에 맞게
 종이를 둥글게 말아 붙이면, 왕관 완성!

칙칙폭폭 기차 정리함

빈 클레이 통으로 기차 모양 정리함을 만들어 활용해 보세요.
아이가 직접 만든 수납함을 일상생활에서 사용하며 정리하는 습관을 기를 수 있어요.

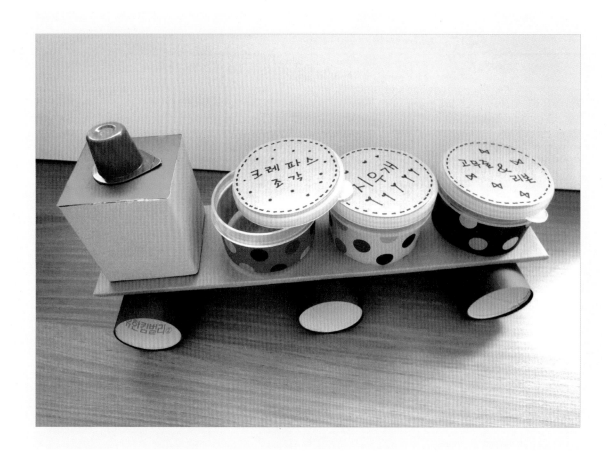

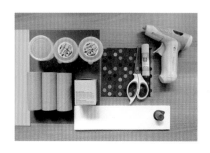

+6세

준비물 : 클레이 통 3개, 휴지심 3개, 폼 보드 또는 골판지, 상자,
색지, 색종이, 빈 캡슐, 연필, 사인펜, 가위, 풀, 글루건

가이드

– 클레이 통이 없다면 요거트 통으로 대체하세요.

– 휴지심 바퀴가 눌려서 납작해지지 않게 하세요.

– 준비한 골판지가 얇다면 2장 정도 겹쳐서 붙이세요.

1 휴지심 3개를 색종이로 감싸 붙여요.

💡 2 받침이 될 폼 보드를 자르고 색지를 붙여요.

💡 3 글루건으로 보드 받침 밑면에 휴지심을 일정한 간격으로 붙여요.

4 기차 앞부분이 될 상자를 색종이로 꾸며요.

5 색지에 클레이 통을 대고 원을 따라 그려요.

6 색지를 오리고 정리할 소품 항목을 써서, 클레이 통 뚜껑에 붙여요.

7 정리될 소품에 어울리는 색종이를 골라,
통 옆 크기에 맞게 잘라 붙여요.

8 기차 앞부분 상자와 통을 보드 받침 위에
붙여요.

9 소품을 만든 정리함에 분류하여 담아요.

10 기차 앞부분 상자 위에 빈 캡슐을 붙이면,
기차 정리함 완성!

도장 꾹꾹! 고깔모자

도장을 여기저기 찍어서 생긴 패턴 그림을 활용해 볼까요?
나만의 패턴 종이로 아기자기하고 귀여운 파티 고깔모자를 만들어 보세요.

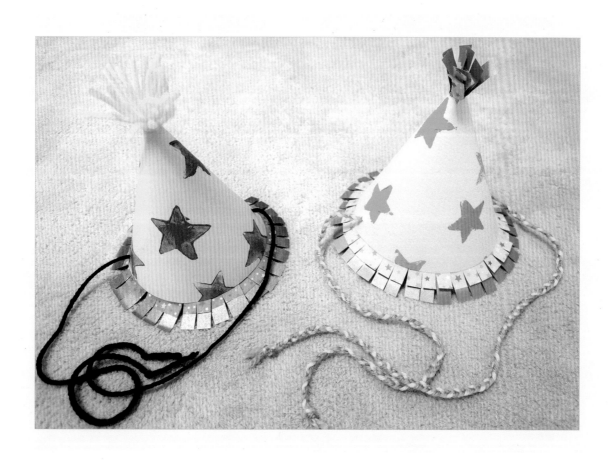

+5세

준비물 : 4절 색지, 패턴 색종이, 물감, 폼 보드 또는 지우개,
연필, 칼, 가위, 양면테이프, 붓, 팔레트, 털실, 펀치,
컴퍼스

가이드

– 폼 보드로 원하는 모양의 도장을 만들어 보세요.
 지우개에 모양을 그리고 칼로 파내어 만들어도 됩니다.
– 휴지심, 병뚜껑, 펜뚜껑 등으로 땡땡이 무늬를 표현할 수 있어요.

🔆 1 폼 보드를 한 손에 잡히는 크기로 잘라
 양면테이프로 3겹을 붙여요.

🔆 2 다른 폼 보드에 원하는 도장 모양을 그려
 잘라요.

3 도장 모양 폼 보드를 3겹 폼 보드에
 양면테이프로 붙여요.

4 팔레트에 물감을 풀어서 도장 모양에 묻혀요.

5 준비한 색지에 도장을 찍어요.

6 물감이 마르면, 컴퍼스로 색지에 지름
 30~40cm 원을 그려요. 원을 반으로 나누고,
 반지름 중심을 100원짜리 반원 크기로 오려
 내요.

7 종이를 뒤집어 한쪽 끝에 양면테이프를
붙여요. 종이를 고깔 형태로 말아 붙여요.

8 모자에 장식할 종이술은 색종이를 길게
자른 후 반으로 접고 한쪽에 1cm 간격으로
가위집을 내요.

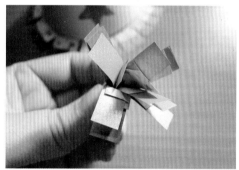

9 가위집 없는 부분에 양면테이프를 붙여요.
종이술을 3칸 정도씩 잘라 가위집 부분을
모자 하단 둘레 안쪽에 붙여요.

10 남은 종이술은 돌돌 말아, 양면테이프를 붙여
고깔 구멍에 끼워요.

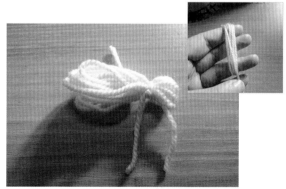

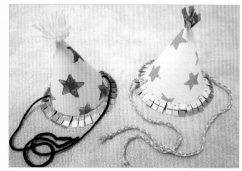

11 털실을 손가락 4개에 10회 정도 감고 빼낸 후,
한쪽 끝을 묶어 고깔 구멍에 넣어요.

12 얼굴에 묶을 수 있는 길이로 털실을
잘라요. 고깔 하단 양쪽에 구멍을 뚫어 실을
넣어 연결하면, 고깔모자 완성!

칭찬 스티커 나무

스티커가 늘어날수록 하나의 그림으로 완성되는 특별한 칭찬 스티커 나무 판을 만들어 보세요!

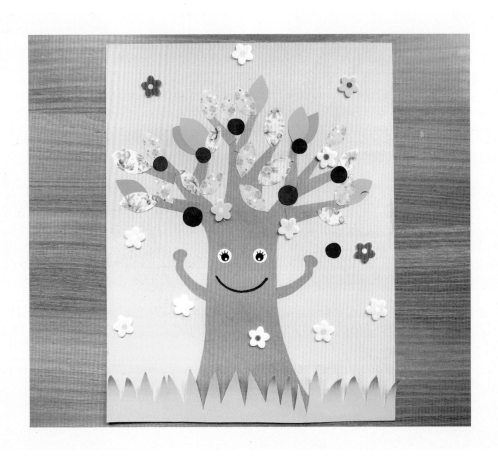

 5세

준비물 : 노랑 색지, 크라프트지 또는 갈색 색지, 스티커 색종이
(연두색, 녹색, 반짝이 등), 눈 스티커, 꾸미기 스티커,
매직, 풀, 가위

가이드

– 칭찬 거리가 생기면, 색종이로 만든 칭찬 스티커를 하나씩
붙여 나가세요.

– 칭찬 받을 내용에 따라 스티커의 색이나 모양을 아이와 함께
정하세요.

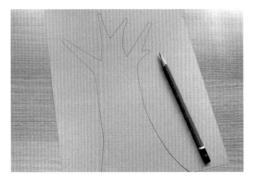

1 크라프트지에 3~5가닥 가지가 있는 나무 기둥을 그려요.

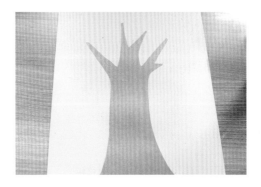

2 나무 기둥을 가위로 오려 노랑 색지에 붙여요.

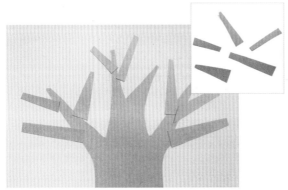

3 남은 크래프트지를 막대기 모양으로 오려서 나무에 가지처럼 배치하며 붙여요.

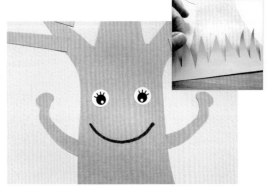

4 나무 기둥에 표정을 그리고 눈 스티커를 붙여 얼굴을 만들어요. 녹색 색종이를 뾰족뾰족한 잔디 모양으로 잘라 나무 아래에 붙여요.

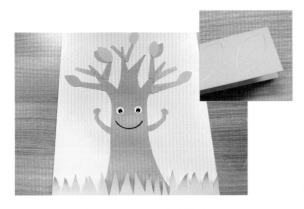

5 색종이를 나뭇잎 모양으로 잘라 붙여요.

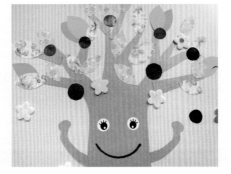

6 칭찬 스티커를 붙일수록 나무 그림이 완성돼요!

Tip 특별히 반짝이 색종이로 열매 모양 칭찬 스티커를 만들어 붙여 보세요.

자신감을 키우는 칭찬 훈장

누군가에게 칭찬을 받는다는 건 큰 힘이 돼요.
아이와 함께 칭찬 훈장을 만들어 보세요.

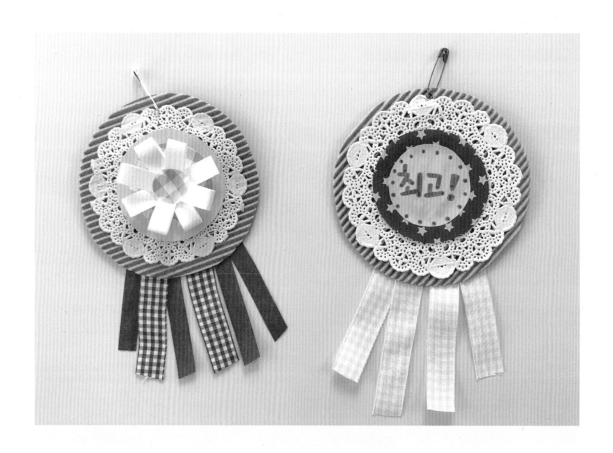

 6세

준비물 : 골판지, 패턴 색종이, 도일리 페이퍼, 리본, 끈,
리본테이프, 목공풀, 풀, 가위, 옷핀

가이드

– 아이가 좋아하는 동물 얼굴이나 하트, 별 등의 다양한 모양으로
 훈장을 만들어도 좋아요.
– 훈장에 달릴 리본이나 끈은 풍성하게 보이도록 해 주세요.

1 도일리 페이퍼 가운데에 목공풀을 발라
골판지에 붙여요. 도일리 페이퍼보다 1cm
정도 크게 오려요.

2 가위로 색종이를 동그랗게 오려 도일리
페이퍼 중앙에 붙여요. 패턴 색종이를 조금 더
작은 동그라미로 오려 그 위에 덧붙여요.

3 폭 0.5~1cm의 색종이띠를 4~5개 정도
만들어요. 종이띠 끝끼리 붙여 원 모양 고리를
만든 후, 가운데를 붙여 리본을 만들어요.

4 만든 리본 4개 정도를 서로 교차해 꽃 모양이
되도록 붙여요.

5 동그랗게 오린 색종이나 스티커를 가운데에
붙여요.

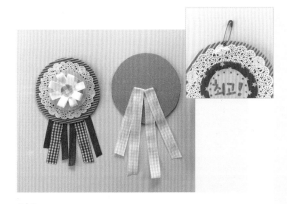

6 목공풀로 골판지 뒤에 리본이나 끈을
여러 개 붙여 아래로 나오게 하고, 위에
옷핀을 끼우면, 칭찬 훈장 완성!

#76

신나는 이벤트 상자

가족이 함께 일상을 보내는 건 참 행복한 일입니다.
일상에서 무슨 일이 벌어질지 모르는 이벤트 상자로 추억을 만들어 보세요.

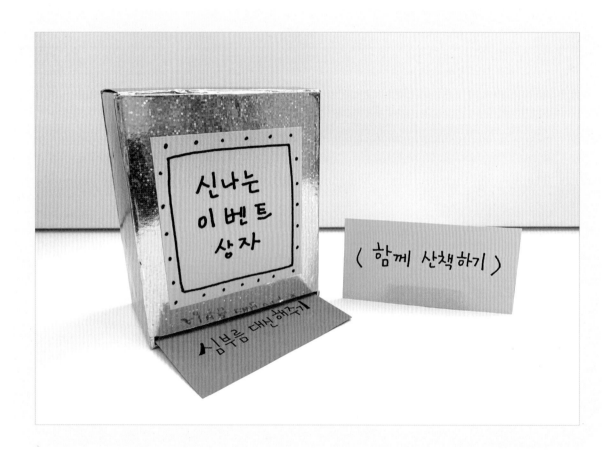

+ 5세 준비물 : 상자, 반짝이 색지, 다양한 색지, 네임펜, 풀, 가위, 칼,
연필

가이드

– 실천 가능한 일상 속 일들을 이야기하며 이벤트 카드에 적어
보세요.
– 글 대신 아이콘 같은 그림으로 이벤트를 표현해 보세요.

1 색지를 상자에 들어가는 크기로 그려,
카드처럼 여러 장 잘라요.

2 색지 카드에 하고 싶은 일이나 먹고 싶은 것,
소원 등을 적어요.

3 상자는 반짝이 색지로 감싸 붙여요.

4 상자 밑면에 카드가 나올 수 있는 틈을
칼로 잘라 내요.

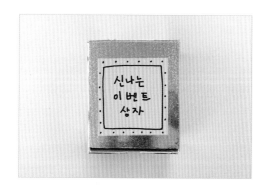

5 상자에 카드를 넣고 색지에 이벤트 상자라고
써서 붙여요.

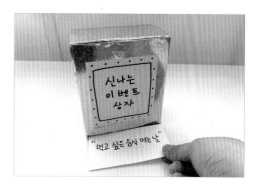

6 밑에 있는 틈으로 쿠폰을 한 장씩 꺼내요.

우유팩 선물 상자

우유팩은 깨끗하게 씻어서 만들기 재료로 활용할 수 있어요.
작은 선물을 담을 수 있는 우유팩 선물 상자를 만들어 보세요.

 5세 준비물 : 200ml 우유팩, 색종이, 패턴 색종이, 리본 또는 끈,
펀치, 풀, 가위, 자, 연필

가이드

– 우유팩은 깨끗이 씻어 물기가 완전히 마른 뒤 작업하세요.

– 우유팩에 붙인 색종이가 울었다면 바로 떼어 내고 다시
 붙이세요.

– 선물 상자를 만들고, 선물 줄 친구에게 카드도 써 보세요.

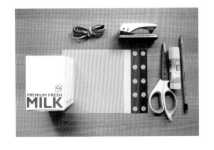

1 우유팩 입구를 4면으로 열리게 펼쳐서
색종이를 깔끔하게 붙여요.

2 줄무늬, 꽃무늬 패턴 색종이를 길게 잘라
우유팩을 꾸며요.

3 우유팩 윗부분 4변의 중심과 각 모서리
3~4cm 아래를 표시하고, 곡선으로 연결해요.

4 표시한 곡선을 따라 가위로 잘라요.

5 솟아오른 4면에 구멍 낼 부분을 표시하고
펀치로 뚫어요.

6 선물을 우유팩 상자에 넣고 뚜껑을 안쪽으로
모아 접어요. 구멍에 끈을 끼워 묶으면 완성!

케이크 모양 선물 상자

선물 상자 모양이 꼭 네모일 필요는 없어요.
소중한 선물을 담을 수 있는 케이크 모양 선물 상자를 만들어 보세요.

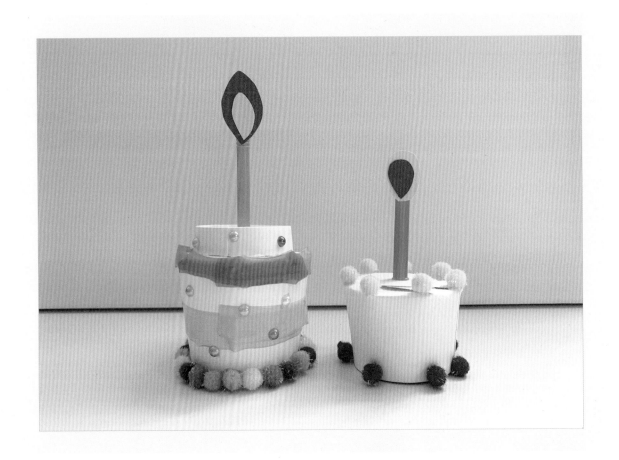

 5세 준비물 : 종이컵, 색종이, 빨대, 뽕뽕이, 반짝이 스티커,
양면테이프, 연필, 가위

가이드

– 뚜껑을 붙이기 전에 선물을 꼭 넣어 주세요.
– 케이크 모양 선물 상자를 여러 개 만들어, 파티 장소를 장식해
 보세요.

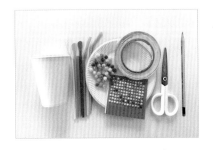

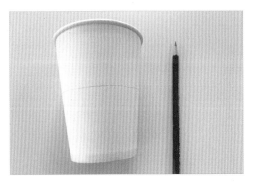

1 종이컵 중간에 선물 상자 높이를 연필로
 그어요.

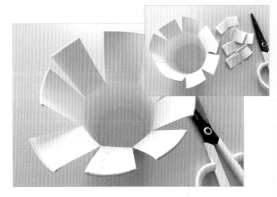

2 연필 선까지 가위집을 내고 펼친 후,
 이 날개 부분을 안으로 모아 접을 수 있는
 같은 길이로 잘라 내요.

3 종이컵 안에 선물을 넣고, 날개를 한
 방향으로 모아 접어요.

4 또 다른 종이컵 하단 부분을 1~2cm 정도
 잘라 내요.

5 잘라 놓은 하단 부분을 접은 부분에 붙이면
 뚜껑이 돼요.

6 빨대와 색종이로 초를 만들어 세워 붙여요.
 케이크 옆면을 반짝이 스티커로, 하단을
 뿅뿅이로 꾸며 완성해요.

입체 크리스마스 카드

특별한 재료 없이도 종이 접기를 통해 크리스마스 트리가 입체적으로 나오는 카드를 만들어 보세요.

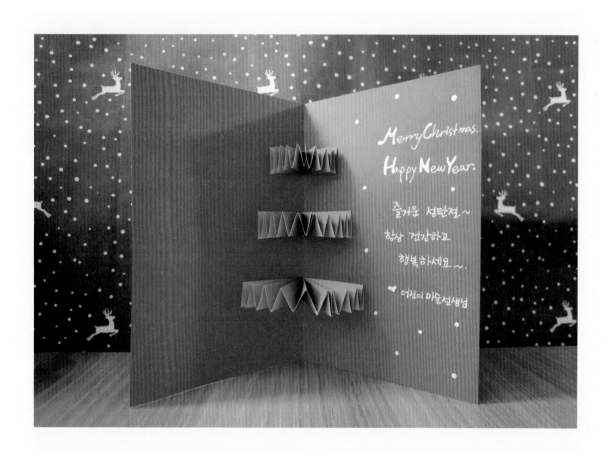

 6세

준비물 : 빨강 색지, 녹색 색종이, 패턴 색종이, 연필, 반짝이풀,
딱풀, 가위

가이드

– 색종이로 계단 접기를 할 때는 일정한 간격으로 차근히 접어
주세요.

– 카드에 트리 모양을 붙일 때, 카드를 덮고 풀이 마를 때까지
기다렸다가 펼쳐 주세요.

1 빨강 색지를 반으로 접은 크기가 10×14cm
정도 되도록 준비해요.

2 패턴 색종이를 반으로 접고, 그 선을
중심으로 트리 반쪽만 그려요.

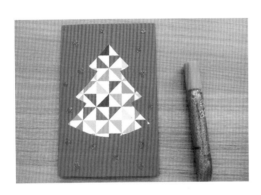

3 그려진 트리 모양을 오리고 펼쳐서 카드
앞면에 붙인 후, 반짝이풀로 여백을 꾸며요.

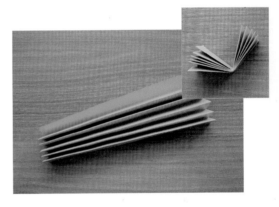

4 녹색 색종이를 1cm 정도 간격으로 계단
접기를 하고, 가위로 6cm 정도 잘라 반으로
접어요.

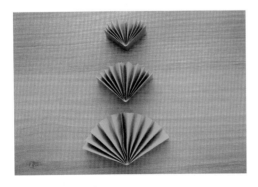

5 부채꼴 모양이 되도록 안쪽에 풀칠을 하여
붙여요. 같은 방법으로 길이를 점점 길게 잘라
3개 정도 만들어요.

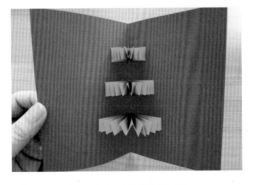

6 부채꼴 양쪽 바깥 면에 풀칠을 하고,
카드지 안쪽에 작은 크기 순서대로 붙여요.

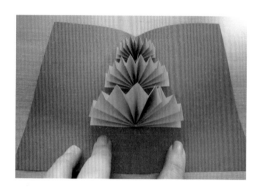

7 풀이 마르면, 카드를 펼쳐요.
 입체 크리스마스 트리 완성!

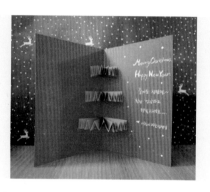

8 완성된 카드에 편지를 써요.

#80
포근한 크리스마스 트리

뽁뽁이와 버리는 옷을 재활용하여 크리스마스 트리를 함께 만들어 보세요.
직접 만든 트리로 행복한 크리스마스를 보낼 수 있어요!

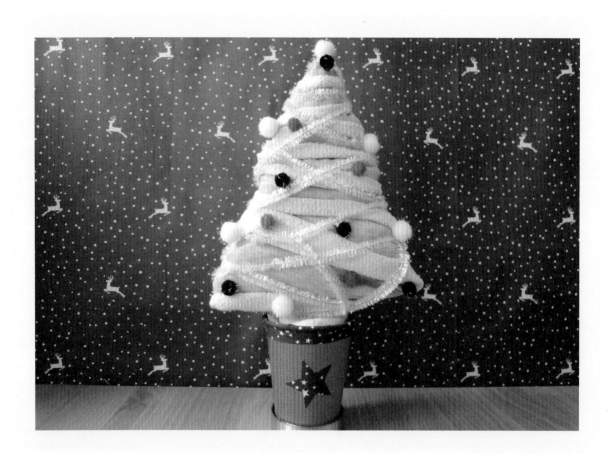

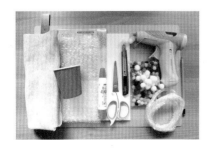

6세

준비물 : 뽁뽁이, 버리는 옷, 폼 보드 또는 골판지, 연필,
반짝이 모루, 뽕뽕이, 종이컵, 색종이, 칼, 가위,
목공풀, 글루건, 꾸미기 재료

가이드

- 옷감은 녹색 계열이 아니어도 괜찮아요.
 흰색, 빨간색, 검은색 등으로 개성 있는 트리를 만들 수 있어요.

221

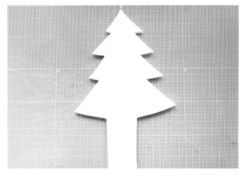

☀ 1 폼 보드에, 종이컵에 세울 크기의 트리 모양을 그려서 칼로 오려요.

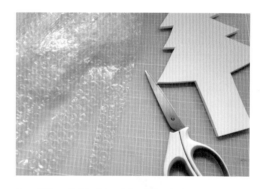

2 가위로 뽁뽁이를 길게 여러 가닥 잘라요.

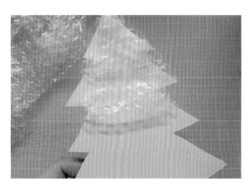

3 자른 뽁뽁이를 트리 양쪽 뾰족한 부분을 빼고 감아요.

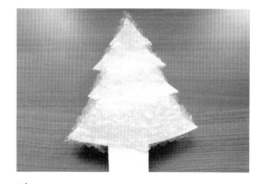

☀ 4 뽁뽁이 끝부분에 글루건을 살짝 발라 붙여요.

Tip 뽁뽁이는 비닐류라서 글루건을 많이 바르면 녹기 때문에 아주 살짝만 발라 주세요.

5 버리는 옷을 길게 잘라요.

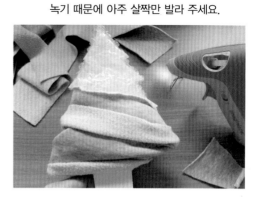

☀ 6 길게 자른 옷감 끝에 글루건을 묻혀 뽁뽁이를 감은 트리 위를 감아요.